李云中

封神

人物画谱

李云中 编绘

天津出版传媒集团

天津杨柳青画社

图书在版编目（CIP）数据

李云中封神人物画谱 / 李云中编绘. -- 天津 ： 天
津杨柳青画社，2024.5
　ISBN 978-7-5547-1316-7

　Ⅰ．①李… Ⅱ．①李… Ⅲ．①中国画－人物画－作品
集－中国－现代 Ⅳ．① J222.7

中国国家版本馆 CIP 数据核字（2024）第 083213 号

出　版　者：天津杨柳青画社
地　　　址：天津市河西区佟楼三合里 111 号
邮政编码：300074

李云中封神人物画谱
LI YUNZHONG FENGSHEN RENWU HUAPU
出 版 人：刘　岳
项目统筹：董玉飞
策划编辑：司佳祺
责任编辑：王海玲　李晓丹
美术编辑：项兴明　魏肖云
封面设计：王学阳　赵　宇
市场营销部电话：（022）28350624
邮购电话：（022）28374517　28376998
印　　刷：天津新华印务有限公司
开　　本：1/16 787mm×1092mm
印　　张：10
版　　次：2024 年 5 月第 1 版
印　　次：2024 年 5 月第 1 次印刷
书　　号：ISBN 978-7-5547-1316-7
定　　价：59.80 元

我自幼喜欢用笔描绘古典名著，随着绘画技法与文学理解能力的提高，我每隔数年都会推陈出新，重新描绘。此次天津杨柳青画社出版之《李云中封神人物画谱》中皆是2010年左右的旧作，当时我还是初出茅庐的大学毕业生，笔画间自然少了些老辣稳重，但也多了几分少年意气，还是值得品鉴的。之前天津杨柳青画社出版的几乎都是节选本，而本书的版本则相对完整，希望读者朋友们喜欢。

——李云中 二〇二四年三月

说明：书中部分文字参考自《中国神话人物辞典》（陕西人民出版社 李剑平主编 1998年10月第1版）、《封神演义》（中华书局 明 许仲琳编 2002年1月第1版）、《中外文学人物形象辞典》（山东文艺出版社 朱林宝 石洪印主编 1991年10月第1版）。

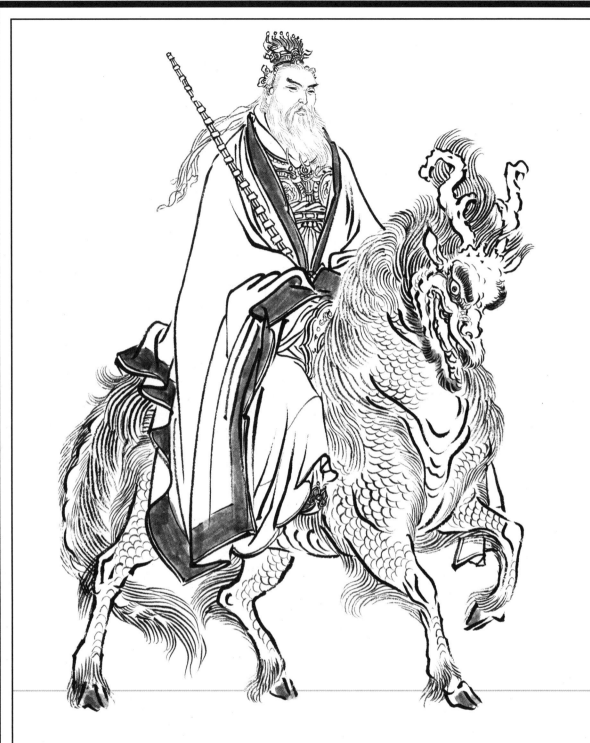

姜子牙之一

　　名尚，字子牙，因元始天尊认为成汤数尽，周室将兴，就令七十二岁的姜子牙下山，代其封神，辅佐周室。姜子牙八十岁时在渭水边为周文王访得，拜其为丞相。在姜子牙全力辅佐下，兴周大业终于完成，姜子牙被武王封为齐侯。

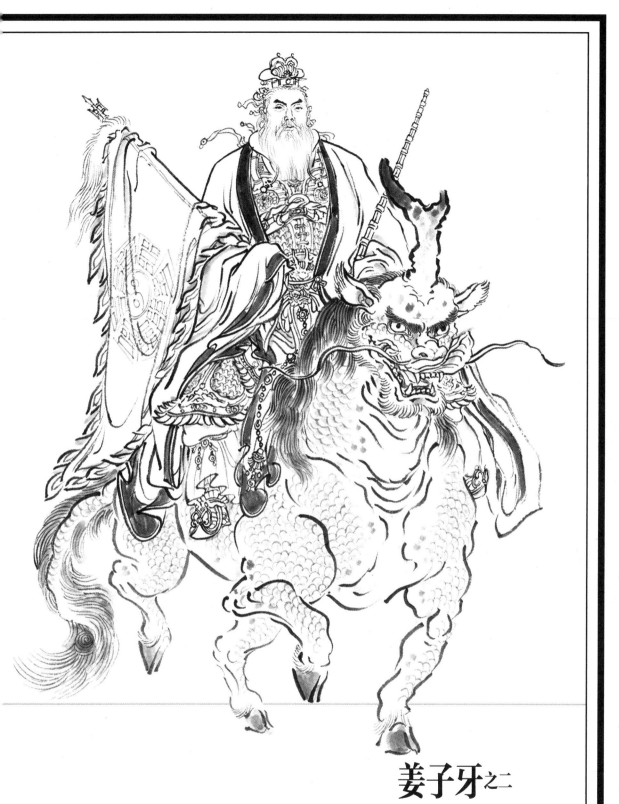

姜子牙之二

同前文姜子牙之一介绍。

姜子牙之三

同前文姜子牙之一介绍。

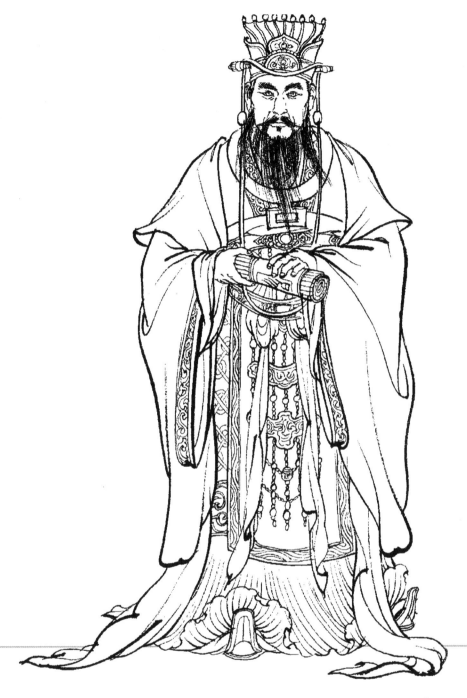

周文王

　　姓姬名昌，商纣时为西伯侯，也称伯昌。他被纣王囚在羑里城七年，竟毫无嗔怒。在黄飞龙劝说下，加之云中子、雷震子的救助，逃出五关，返至西岐，聘姜子牙为右灵台丞相。临终前将其子姬发托与子牙，殁年九十七岁。

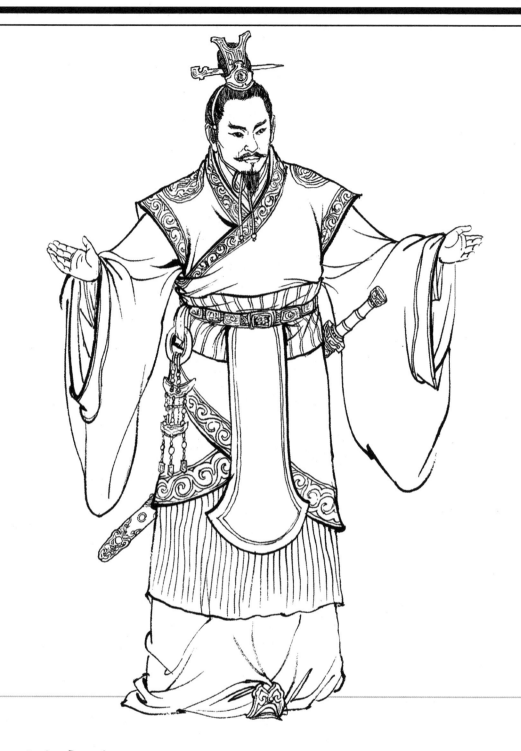

周武王

　　名姬发，周文王之子。周文王临死前，将姬发托与姜子牙。文王死后，姜子牙立姬发为武王。武王在姜子牙辅佐之下，完成讨伐纣王的大业。纣王自焚后，武王仁厚处事，与纣王的暴虐形成了鲜明对照。

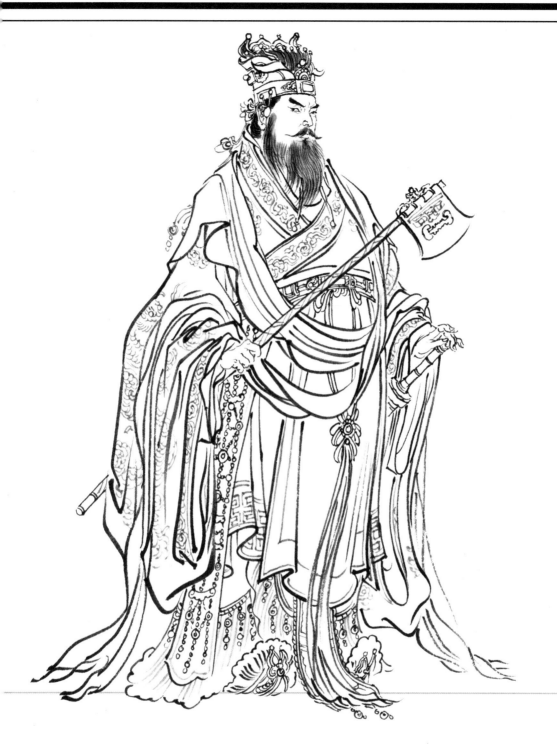

纣 王

　　帝乙的第三子。因吟诗亵于女娲，遭到女娲报复。女娲使千年狐狸借苏护之女妲己的躯体而成形，妲己进宫后朝政荒乱，致使商朝灭亡。死后魂魄入封神榜，被姜子牙封为"天喜星"，司掌人间婚嫁。

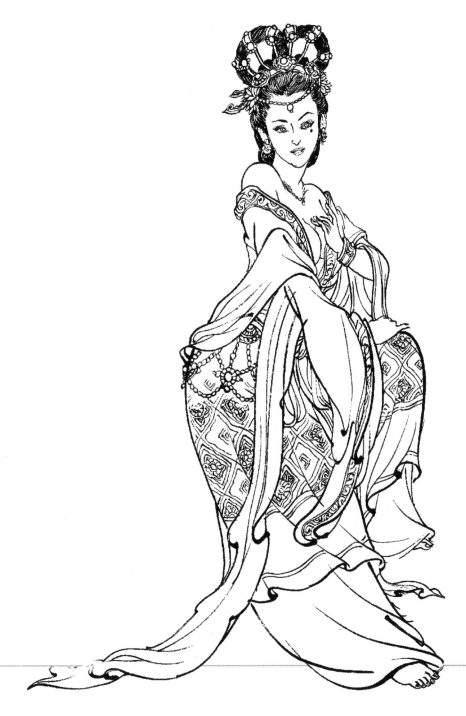

苏妲己

　　狐狸的化身，纣王因在女娲宫进香时吟诗亵渎女娲，遭到女娲报复，女娲使千年狐狸借苏护之女妲己的躯体而成形，迷惑纣王。最后姜子牙施法术，将妲己斩首。

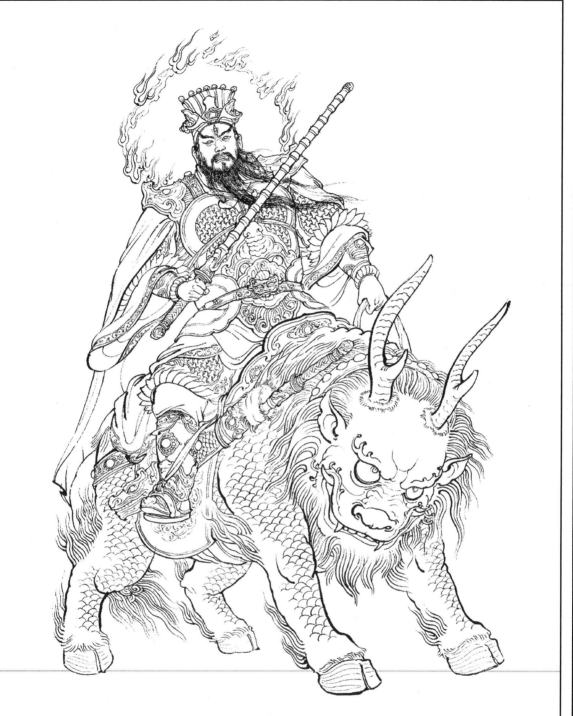

闻 仲

　　纣臣，官居太师，乃三代托孤之老臣。出身截教，为金灵圣母门徒。他曾东征西讨，深得纣王信任。西岐举兵，闻仲派兵征讨，后被阐教云中子、燃灯道人以神火柱按八卦困而烧杀。姜子牙封神，闻仲被封为雷部神主。

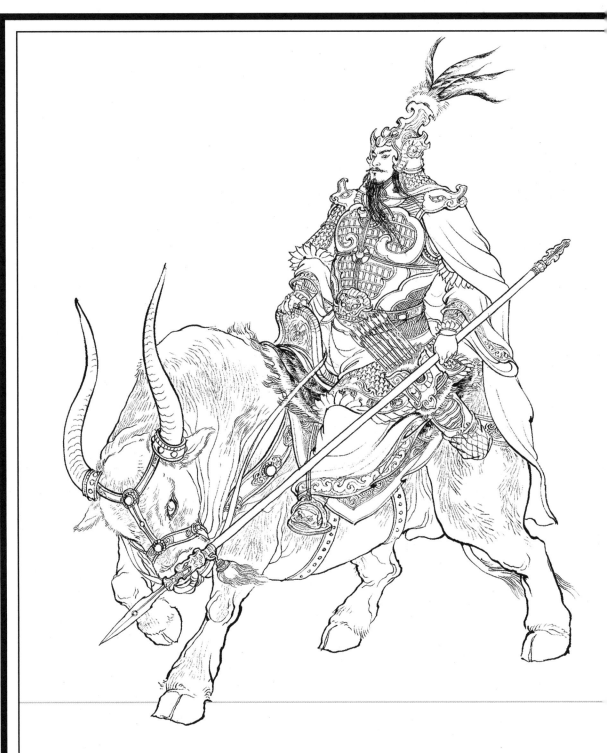

黄飞虎之一

　　骑一昼夜行八百里的五色神牛。他初为商纣重臣，曾多次帮助反出朝歌的纣王二子殷郊、殷洪和西伯侯姬昌死里逃生，使其免遭纣王、妲己毒害。后投奔西岐，被武王封为"开国武成王"。

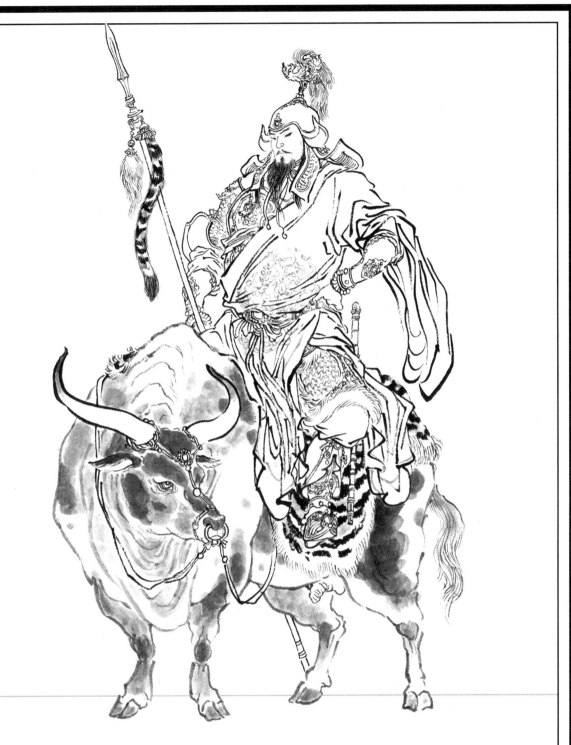

黄飞虎之二

同前文黄飞虎之一介绍。

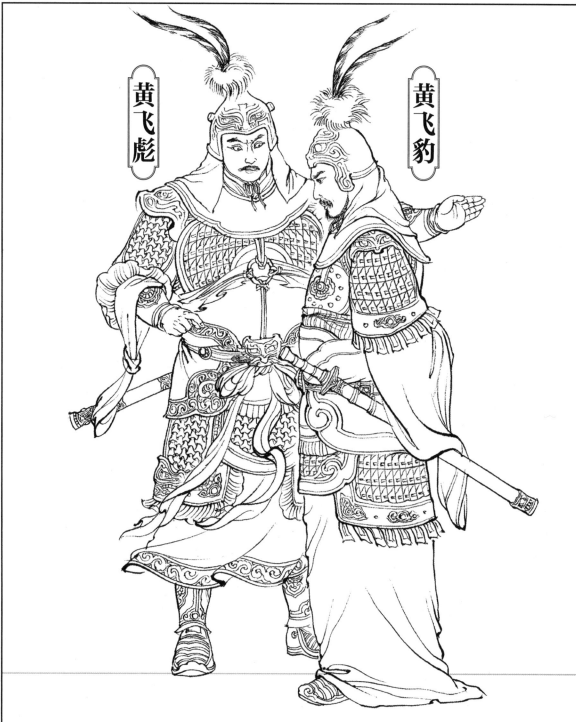

黄飞彪

黄飞豹

黄飞彪 黄飞豹

　　二人是武成王黄飞虎之弟。当黄飞虎不堪纣王荒淫暴虐反出朝歌时，二人随兄归周，屡建战功。姜子牙封神时，黄飞彪被封为"河魁星"，黄飞豹被封为"天嗣星"。

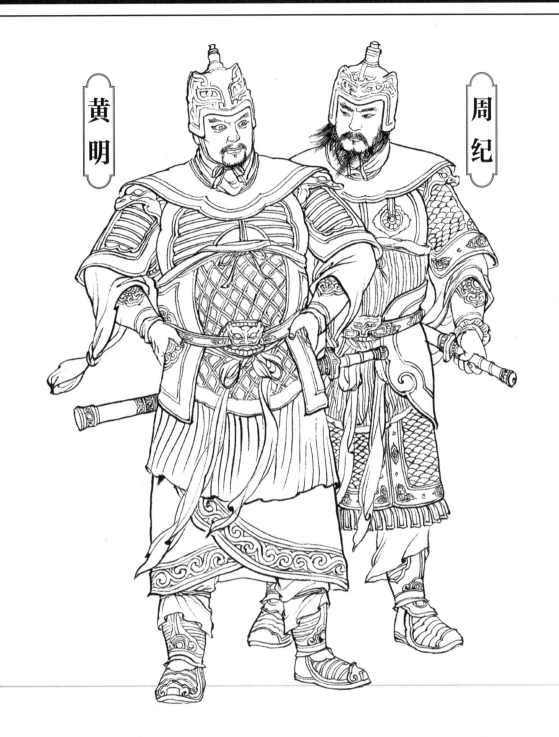

黄明

周纪

黄明周纪

黄飞虎手下的两员大将。《封神演义》第八回《方弼方相反朝歌》记载：
"只见黄明、周纪、龙环、吴炎曰：'小弟相随。'黄飞虎曰：'不必你们
去。'自上五色神牛，催开坐下兽——两头见日，走八百里。"

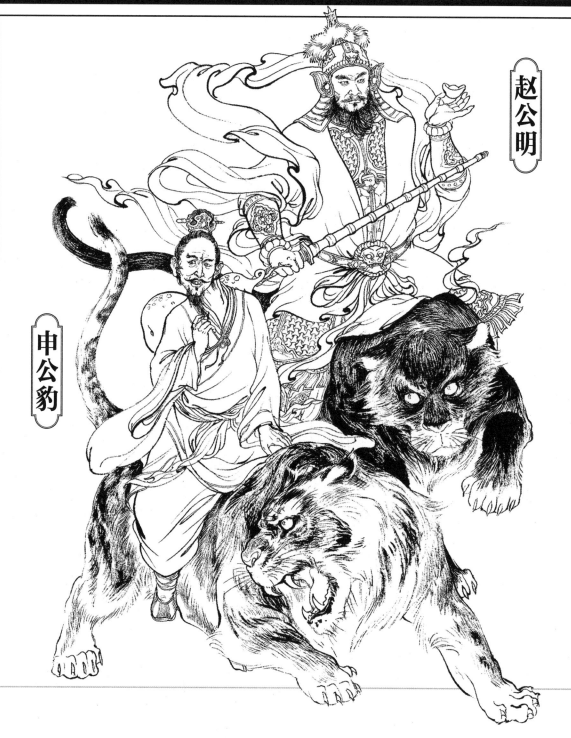

赵公明

申公豹

申公豹 赵公明之一

　　申公豹是元始天尊的弟子。他骑一头斑斓猛虎，形象在民间广为流传。
赵公明是民间崇信的道教神灵，主除瘟解魔、保病禳灾，世间俗传为手执金鞭、
跨黑虎的财神。

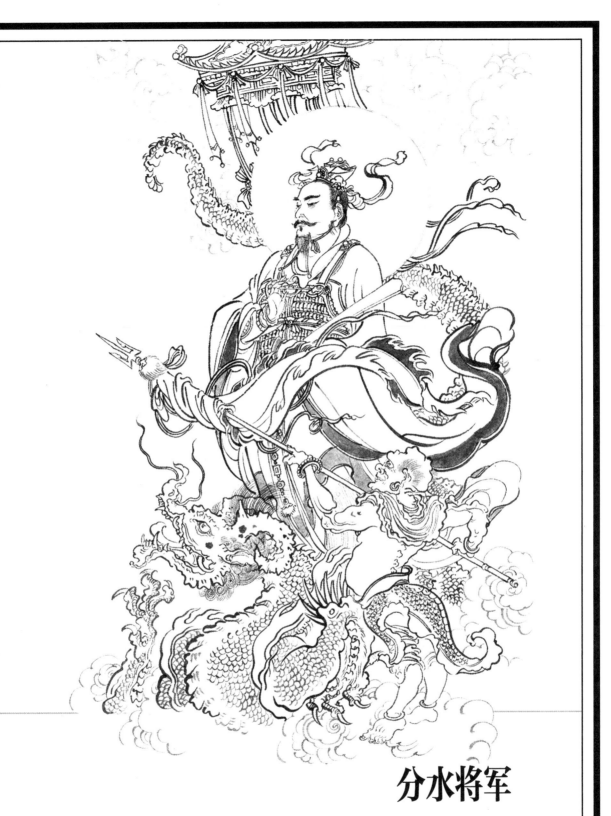

分水将军

即申公豹被封神后的称谓。元始天尊的弟子之一，曾劝姜子牙弃周扶纣，姜子牙不从。三教大会"万仙阵"，申公豹与姜子牙对阵，为元始天尊所擒，塞在北海海眼中。姜子牙封神，封申公豹为执掌东海分水将军。

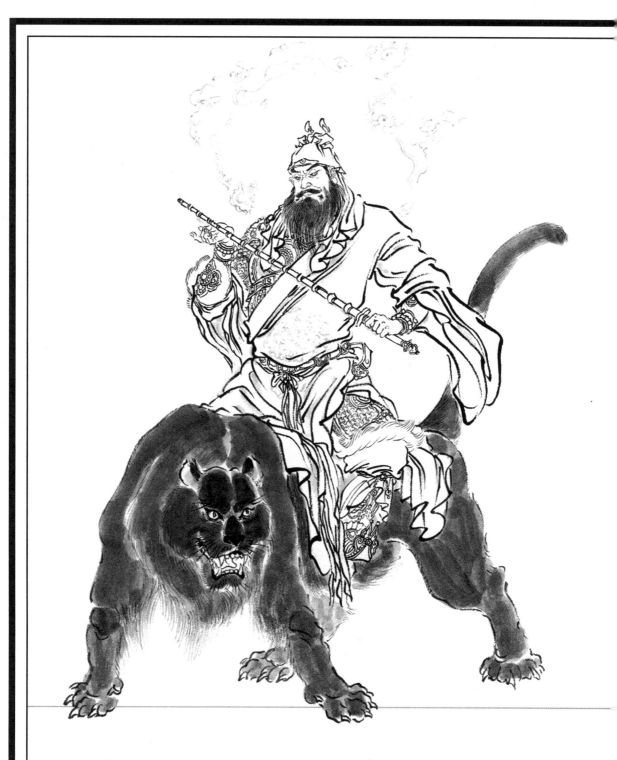

赵公明之二

同前文赵公明之一介绍。

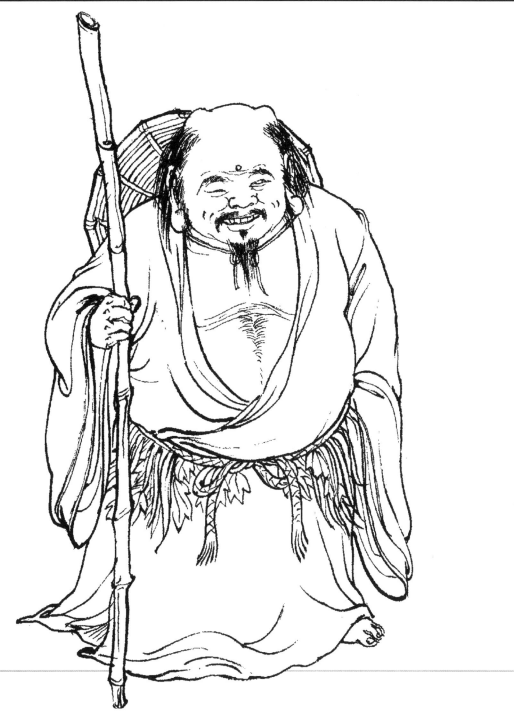

鸿钧老祖

又称鸿钧道人。《封神演义》第八十四回《子牙兵取临潼关》记载："话说鸿钧道人来至，通天教主知是师尊来了，慌忙上前迎接。"

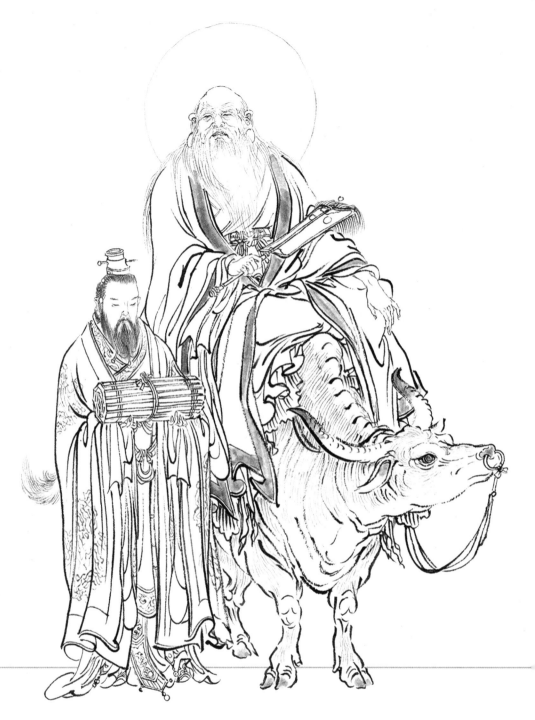

太上老君

 道教神话人物，又称老子。乃人教掌教，是三友之一；作为鸿钧老祖的首徒，与阐教元始天尊、截教通天教主本是一体同源，三人后化身为师兄弟。

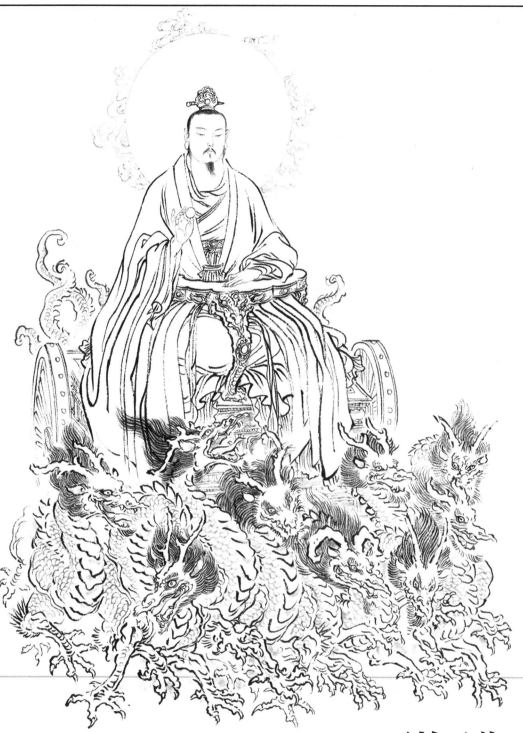

元始天尊

　　道教最受尊重的天神。道教认为他处在无极上上清微的玉清圣境，为三清的首席，又说他生子太无之先，故称元始。截教通天教主逆天意而行，率众门徒设下"诛仙阵""万仙阵"阻周兵。元始天尊同太上老君率众弟子共破之。

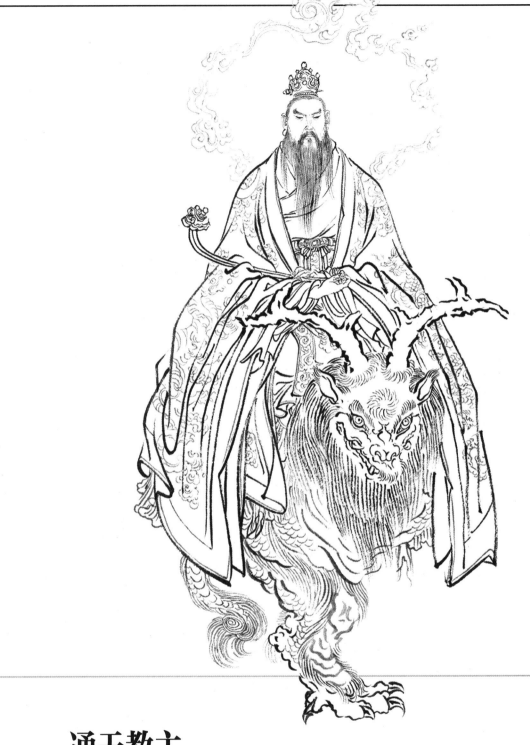

通天教主

　　殷纣合灭、周室将兴之际，此皆天数。通天教主在碧游宫禁令弟子紧闭洞府莫违天意，后又偏信了弟子的一面之词，竟决意与阐教作对。师尊鸿钧道人赶来，解释怨怼，三仙和好。

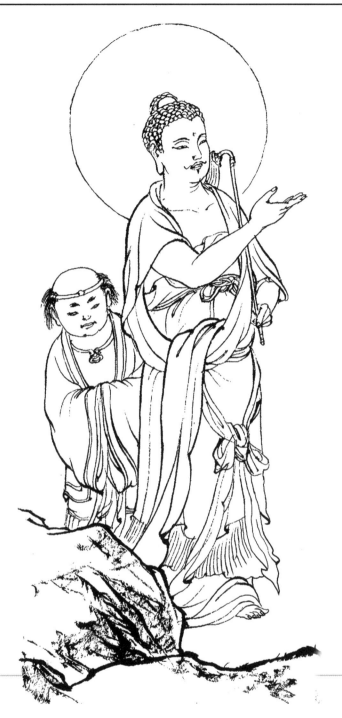

接引道人之一

西方教主，身高丈六，面皮黄色，头挽抓髻。截教通天教主受门人挑唆，为报复阐教，在界牌关摆下"诛仙阵"，接引道人受师弟准提道人之邀，会同人教太上老君和阐教元始天尊二位教主等前去破阵。

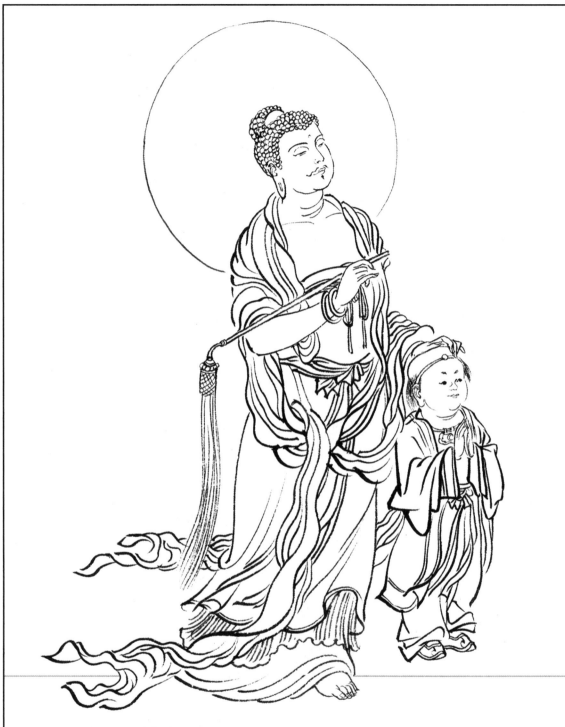

接引道人之二

同前文接引道人之一介绍。

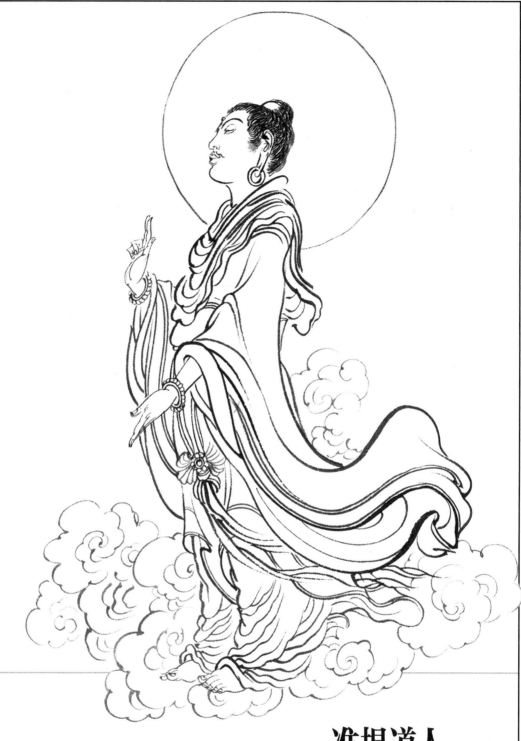

准提道人

西方教中人。多次东来，会有缘之客，帮助姜子牙兴周灭殷。

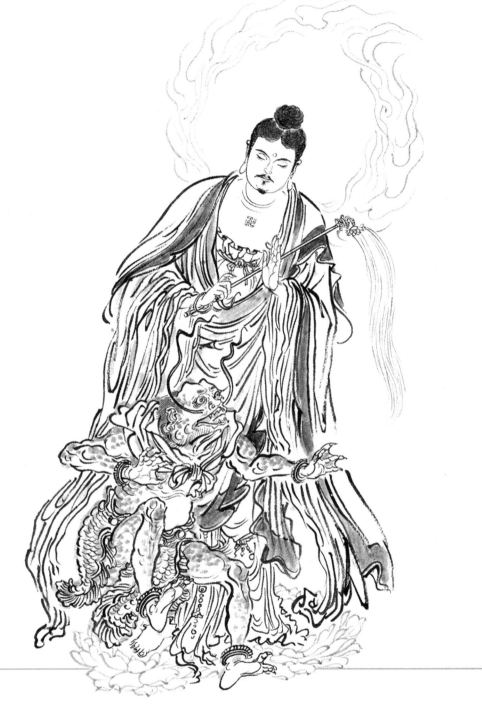

乌云仙

　　截教通天教主门人，随其师在万仙阵中与阐教斗法，后被西方教准提道人用法器六根清净竹显出原形，乃是一条千年得道成仙的金须鳌鱼。

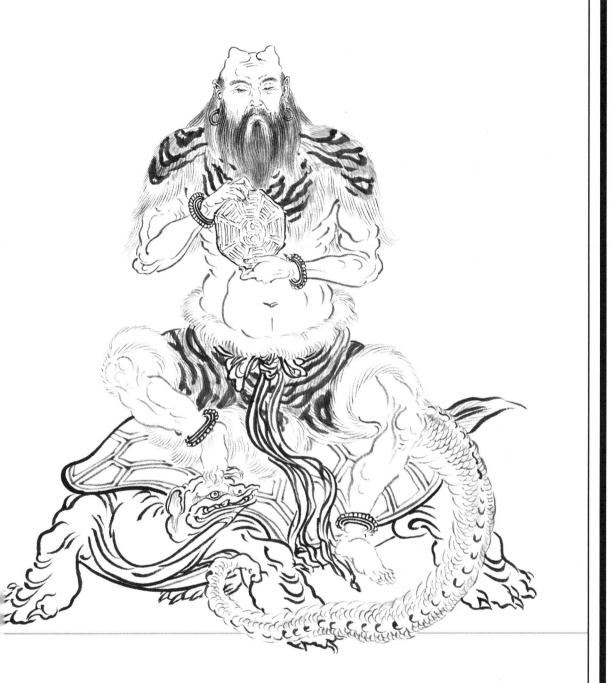

伏羲

　　又称太昊伏羲氏，创世天神。伏羲、女娲二人是兄妹，因天降洪水、灭绝人类，兄妹二人藏身于葫芦之中躲过灾难，配为夫妇，再造人类。

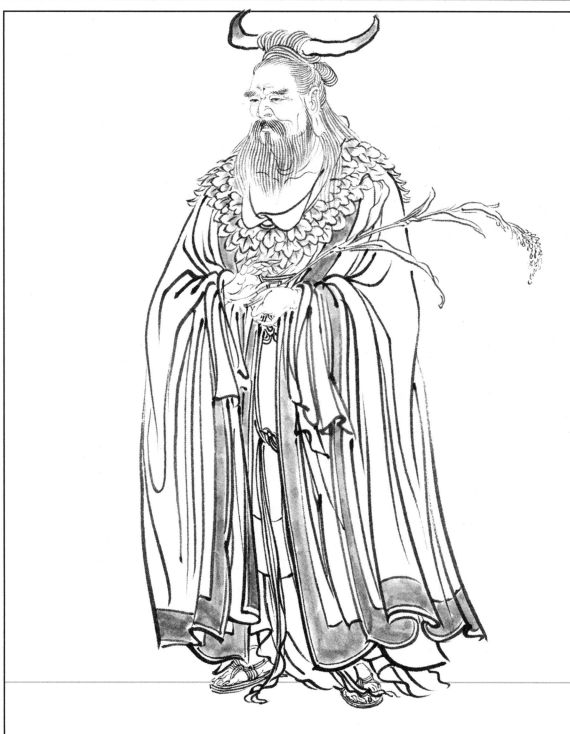

神 农

　　中国古代传说中的人物。《封神演义》第一回《纣王女娲宫进香》记载：
"神农治世尝百草，轩辕礼乐婚姻联 。"

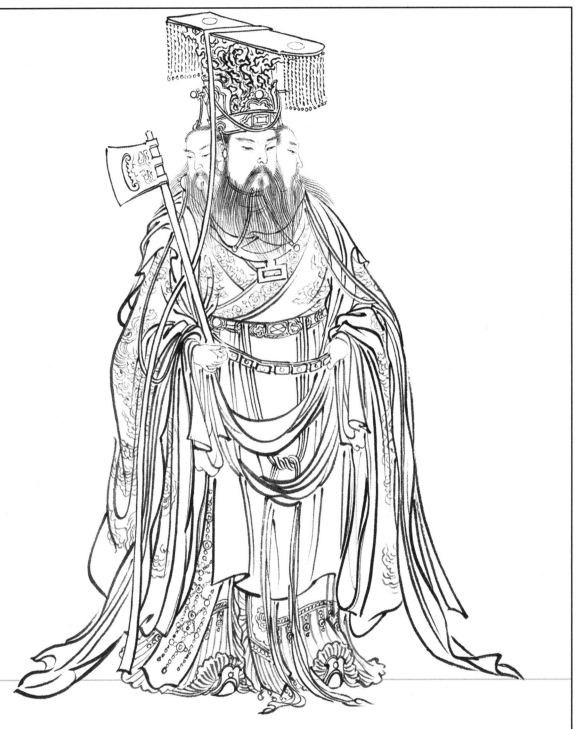

轩辕黄帝

《封神演义》第八回《方弼方相反朝歌》记载："轩辕圣主，制度衣裳，礼乐冠冕，日中为市，乃上古之圣君也。"

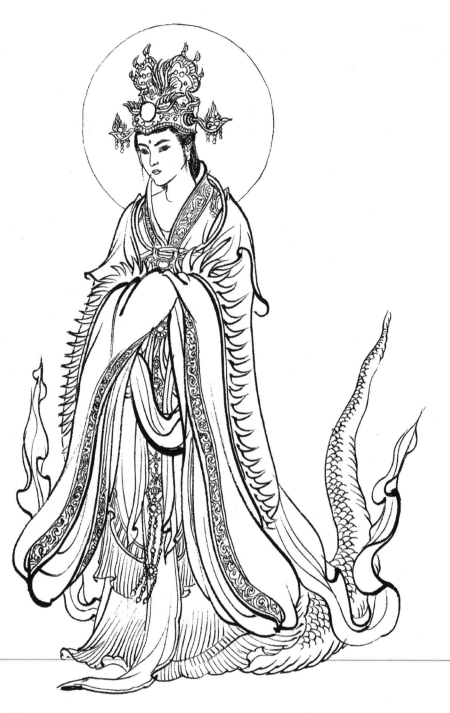

女娲

　　创世女神。女娲创造了人类，成为人类的始祖。女娲又创造了人类婚姻，成了最早的主婚姻之神即媒神，又称高媒。女娲为了拯救人类，便"炼五色石以补苍天；断鳌足以立四极；杀黑龙以济冀州；积芦灰以止淫水"。

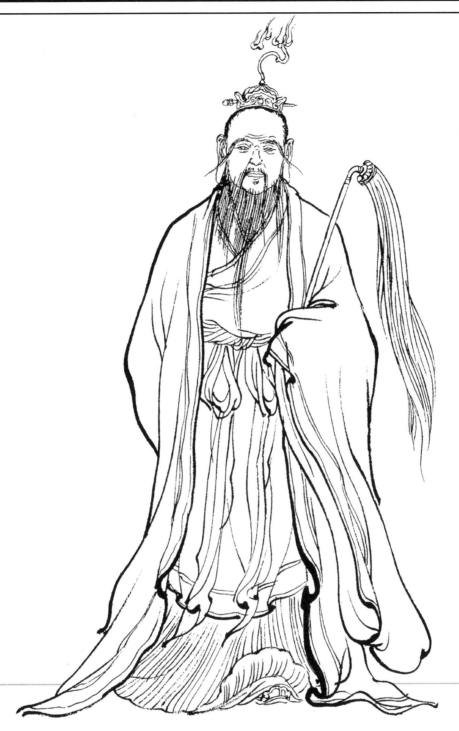

燃灯道人

　　阐教门人，居灵鹫山元觉洞，骑梅花鹿。他广施法术，助周伐殷，屡建奇功。
截教通天教主受门人挑拨，为报复阐教，先后摆下"诛仙阵"和"万仙阵"，
燃灯道人与阐教众仙和西方教二位教主同去破阵，破了"万仙阵"。

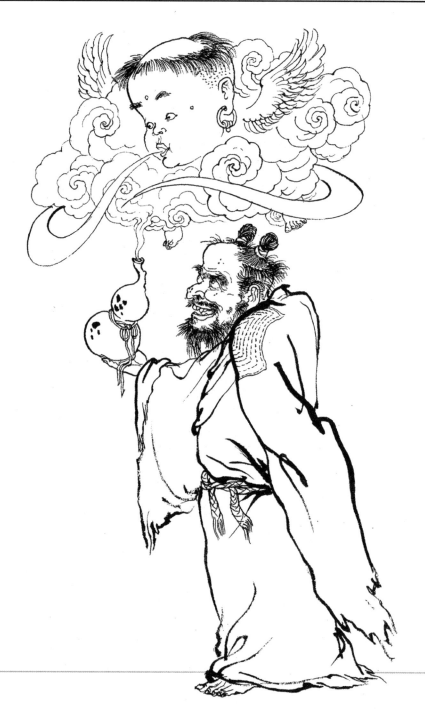

陆压

　　乃西昆仑一闲散道人，道术精奇，下山助子牙。他在姜子牙兵进五关时也曾多次亲至阵前助战。

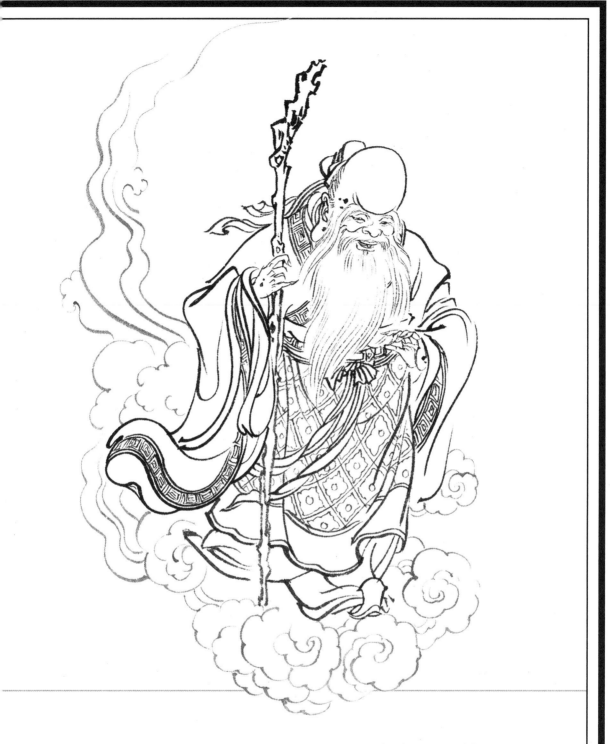

南极仙翁_{之一}

阐教玉虚宫元始天尊身边的上仙高徒。曾在"十绝阵"中随元始天尊下得红尘，奉命破了"红沙阵"，救出困陷于阵内的武王、哪吒、雷震子，灭了张绍。又在破"诛仙阵""万仙阵"时随元始天尊与截教斗法。

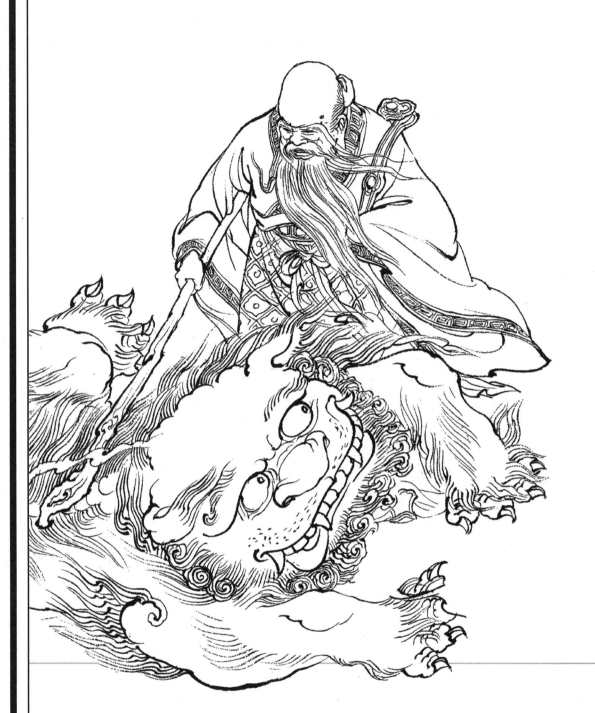

南极仙翁之二

同前文南极仙翁之一介绍。

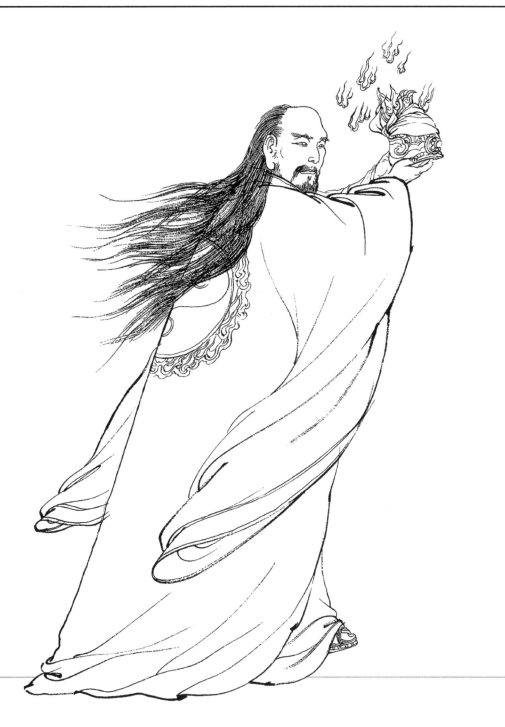

广成子

古代神话传说中的仙人，居崆峒山石室。

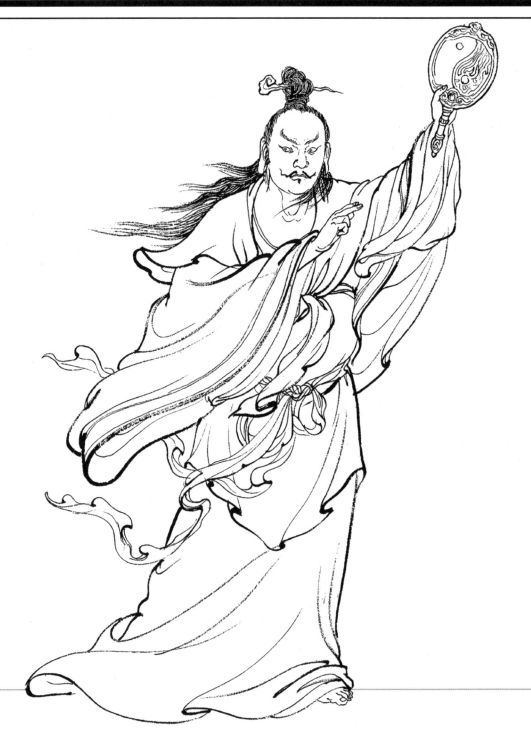

赤精子

　　元始天尊的弟子，是千年得道的神仙，有万劫不灭的躯体。因犯杀戒，赤精子出山辅佐姜子牙灭商兴周。后赤精子亲往周营助阵，屡建奇功。姜子牙灭商，功德圆满，赤精子等阐教门徒杀戒亦满，乃归山养性修道。

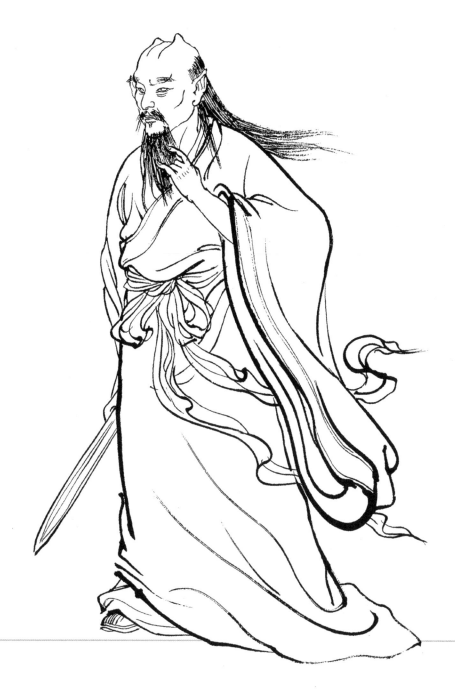

黄龙真人

阐教元始天尊之门徒，居二仙山麻姑洞。他多次降临凡尘以助姜子牙，曾在"瘟瘟阵"、"痘煞阵"中为姜子牙设计破阵。黄龙真人等在攻破"万仙阵"后，渡完了劫数，重修大道，乃成万年不坏之仙。

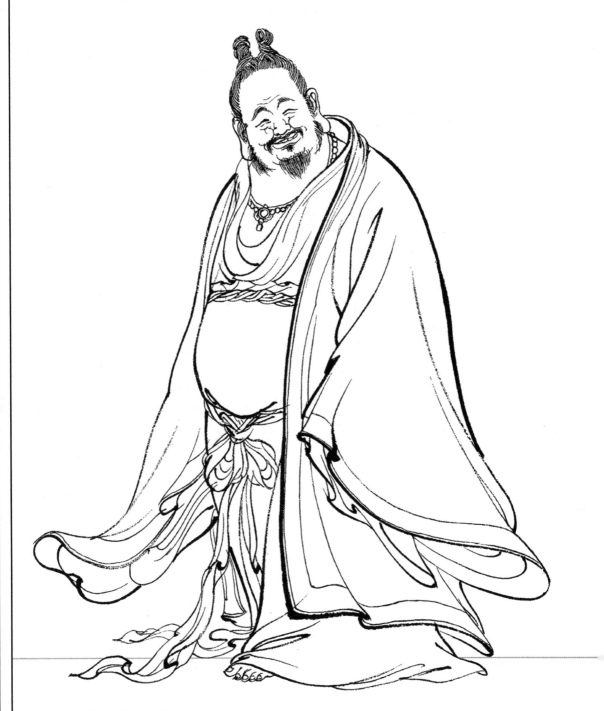

惧留孙

　　玉虚宫阐教元始天尊高徒，仙居夹龙山飞龙洞。土行孙是其门人。惧留孙先后在"十绝阵""诛仙阵""万仙阵"中与众道友同助姜子牙，后入释成佛。

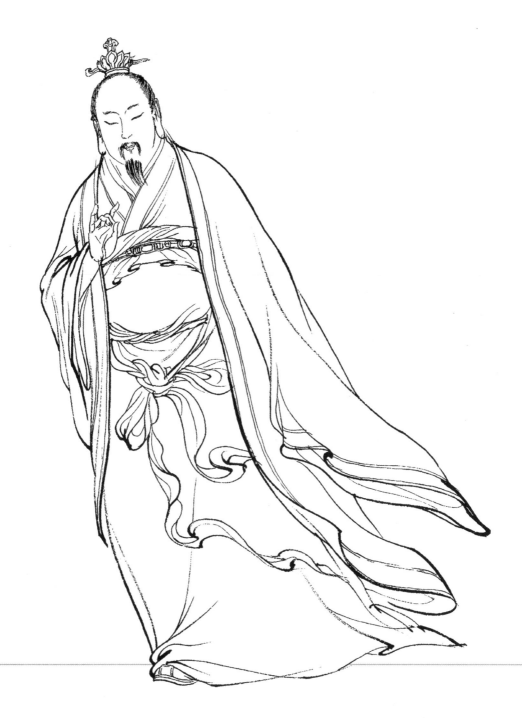

太乙真人

　　元始天尊的弟子，有万劫不灭的躯体。太乙真人在陈塘关收哪吒为徒，后哪吒大闹东海，太乙真人以莲花做化身使哪吒复活。姜子牙兴兵伐纣，太乙真人先命哪吒下山助周，后亲往周营助战，屡建奇功。

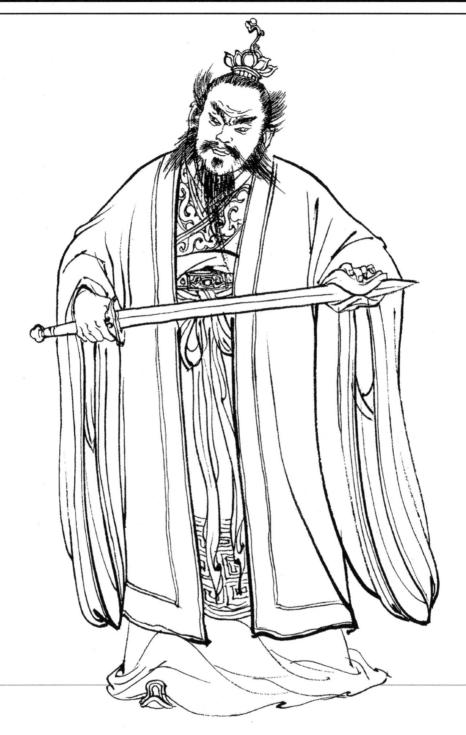

灵宝大法师

　　元始天尊的弟子，有万劫不灭的躯体。因犯杀戒，灵宝大法师出山辅佐姜子牙灭商兴周，屡建奇功。姜子牙灭商功德圆满，灵宝大法师等阐教门徒杀戒亦满，乃归山养性修道。

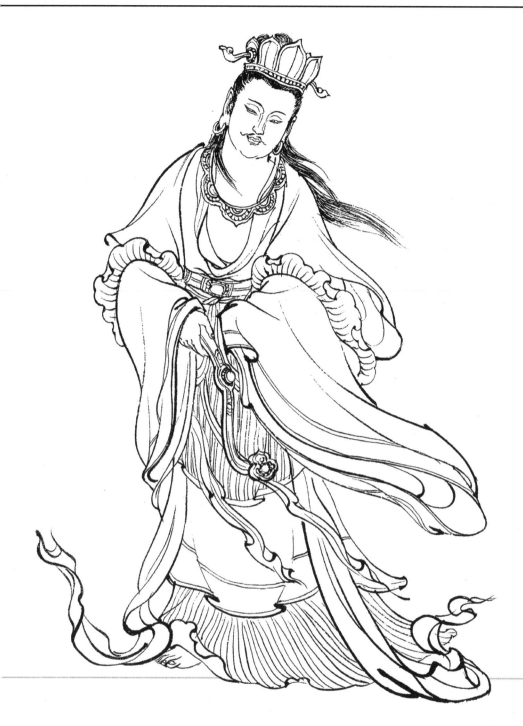

文殊广法天尊

　　元始天尊的弟子，有万劫不灭的躯体。因犯杀戒，先命徒弟金吒下山辅佐姜子牙兴兵伐纣，后亲往周营助战，屡建奇功。姜子牙灭商功德圆满，文殊广法天尊等阐教门徒杀戒也满，乃归山养性修道，后归佛门。

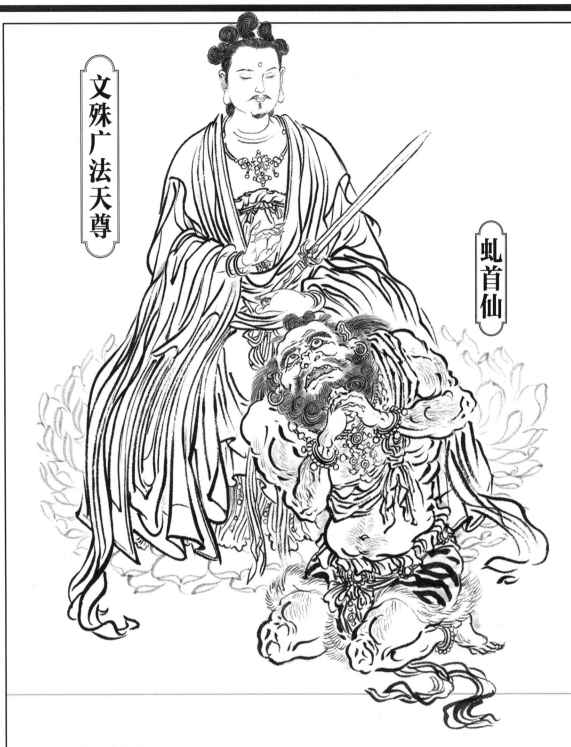

文殊广法天尊

虬首仙

虬首仙

　　文殊广法天尊的坐骑，截教通天教主门人，在万仙阵中主太极阵，文殊广法天尊以盘古幡将其收服，用捆妖绳拿至营中，现出原形，乃一修道成仙的青毛狮子。（文殊广法天尊介绍见 P39）

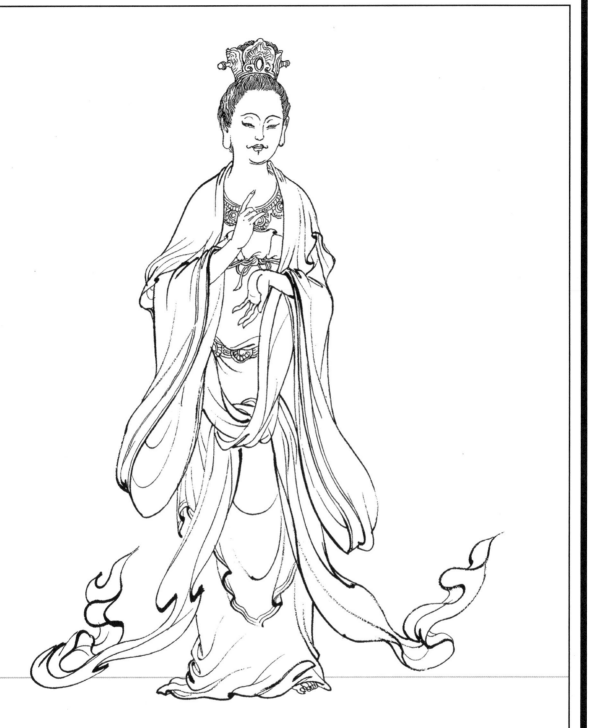

普贤真人

　　阐教门人，居九宫山白鹤洞。商纣太师闻仲征伐西岐时，请来截教门人东海金鳌岛十天君摆下"十绝阵"，普贤真人奉燃灯道人之命去破其中的"寒冰阵"。普贤真人后入释门，成为佛教大乘菩萨之一——普贤菩萨。

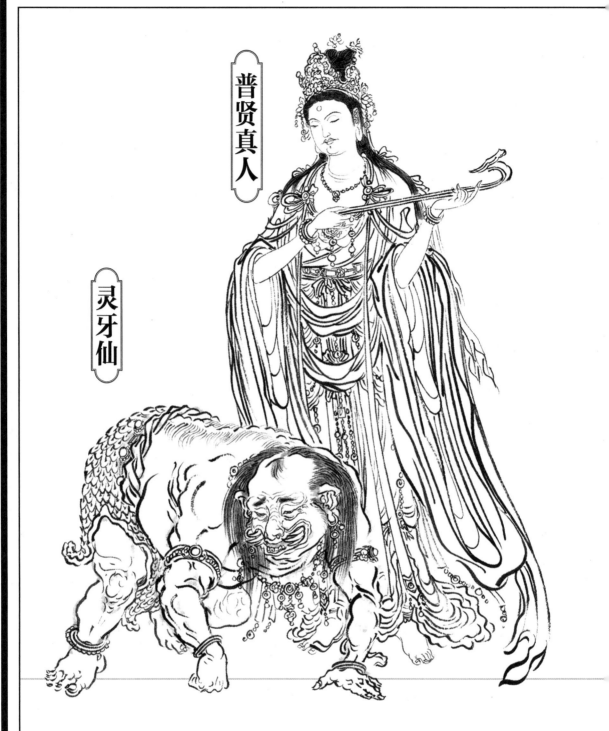

普贤真人

灵牙仙

灵牙仙

　　普贤真人坐骑，截教通天教主门人。随其师与阐教对抗，主"两仪阵"。玉虚门人普贤真人入阵与其大战，真人现出法身镇住灵牙仙元神，又用阐教法宝长虹索凭空将灵牙仙收服，灵牙仙被迫现原形，乃一得道白象。（普贤真人介绍见 P41）

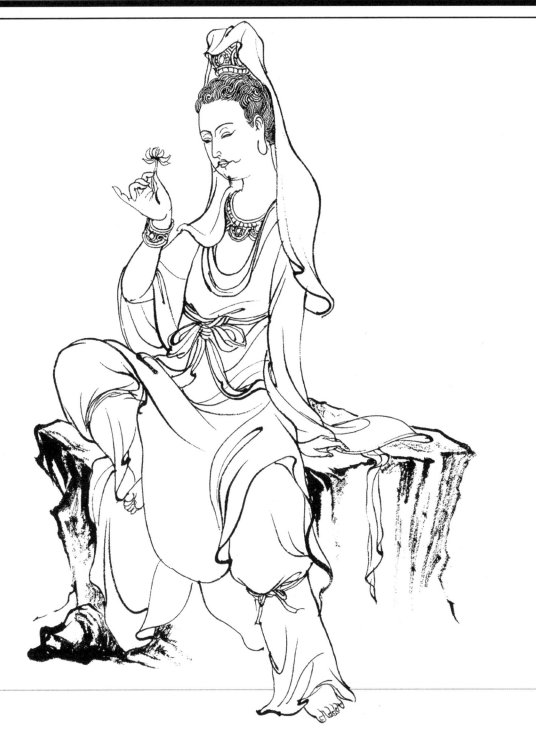

慈航道人

　　阐教门人，居普陀山落伽洞。商纣太师闻仲征伐西岐时，请来截教门人东海金鳌岛十天君摆下"十绝阵"，慈航道人奉燃灯道人之命去破其中的"风吼阵"。慈航道人后成观世音大士，成为佛教大乘菩萨之一——观世音菩萨。

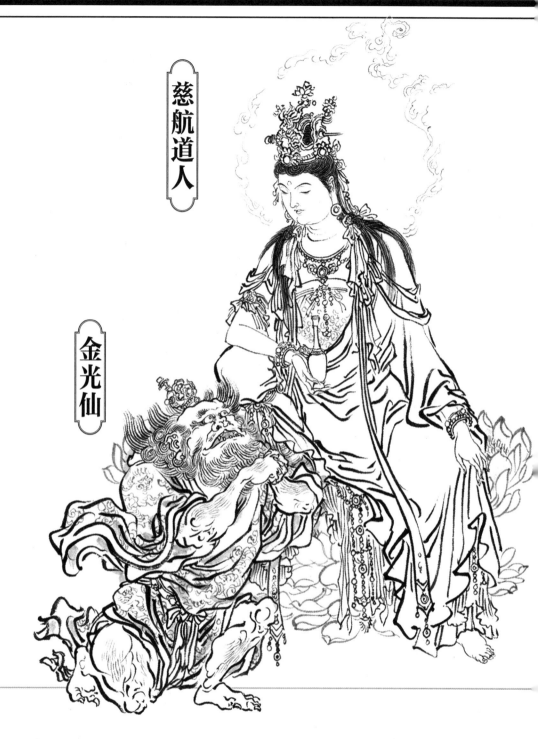

慈航道人

金光仙

金光仙

　　慈航道人的坐骑，截教通天教主门徒之一。随其师在"万仙阵"中与阐教斗法，主"四象阵"。被慈航道人现法身，以三宝玉如意拿下，南极仙翁令其现出原身，乃是一只修道成形的金毛犼。（慈航道人介绍见P43）

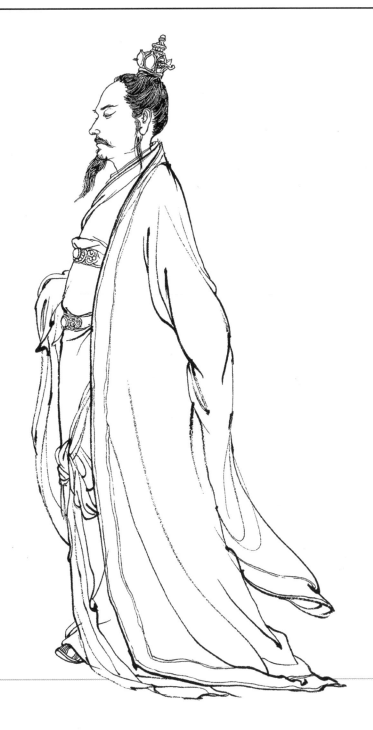

玉鼎真人

　　元始天尊的弟子，有万劫不灭的躯体。因犯杀戒，玉鼎真人先命徒弟杨戬下山辅佐姜子牙兴兵伐纣，后亲往周营助战，屡建奇功。武王灭商兴周，功德圆满，玉鼎真人等阐教门徒杀戒亦满，乃归山养性修道。

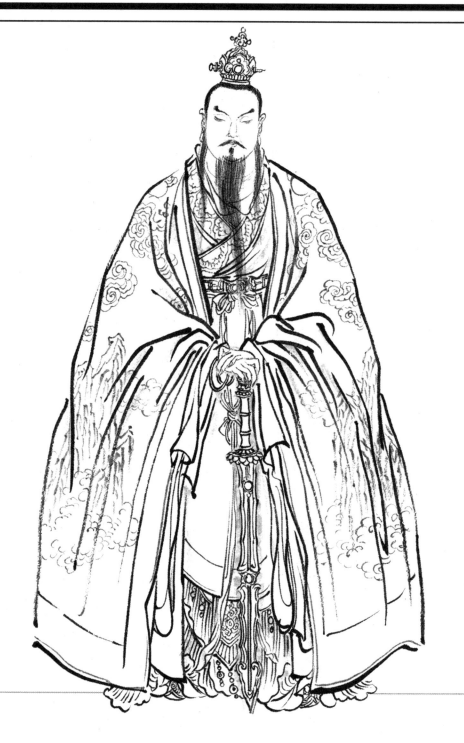

道行天尊

　　阐教门人，居金庭山玉屋洞。他广施法术，助周伐殷，屡建奇功。截教通天教主受门人挑拨，为报复阐教，先后摆下"诛仙阵""万仙阵"。道行天尊奉阐教教主之命，与阐教众仙和西方教主共破了二阵。

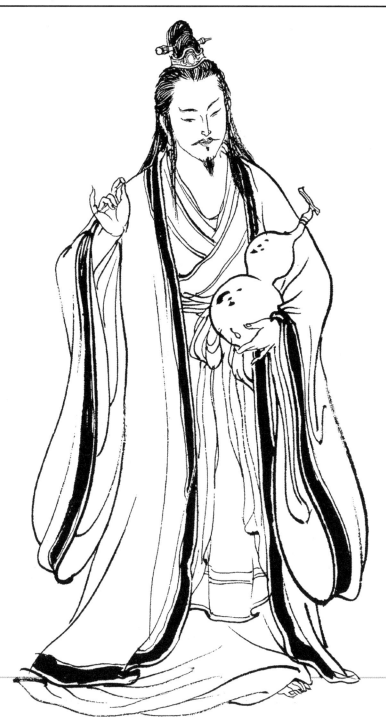

清虚道德真君

　　阐教玉虚宫元始天尊门下十二位高徒之一。居青峰山紫阳洞，收黄天化、杨任为徒。真君还多次亲临两军阵前，帮助姜子牙作战。渡完了劫数，重修为大罗金仙。

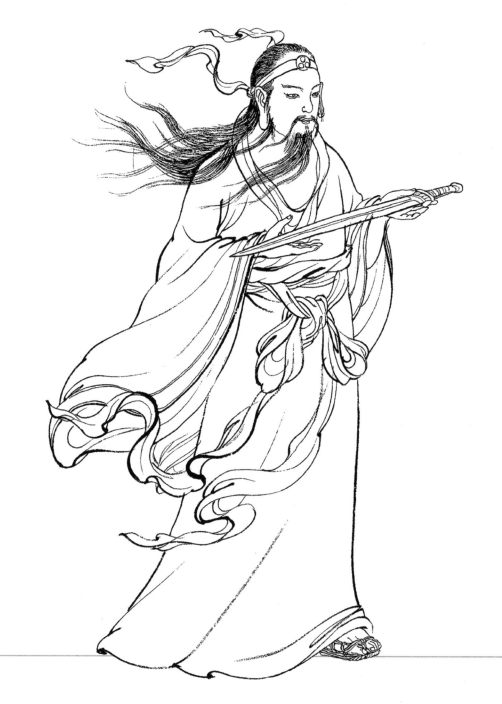

云中子

　　元始天尊的弟子，千年得道之仙，修成万劫不灭之身。出山辅佐姜子牙讨伐商纣，在燕山收雷震子为徒。后师徒同赴周营效力，并屡建奇功。姜子牙灭商兴周功德圆满，云中子杀戒亦满，归山养性修道。

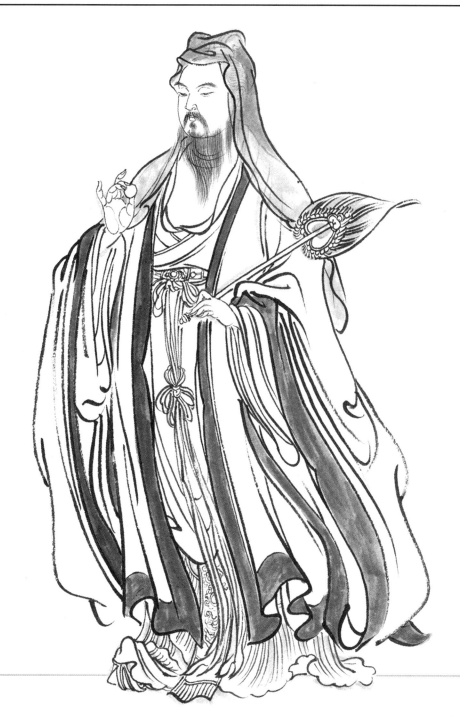

度厄真人

　　西昆仑的真人，陈塘关李靖的师父。《封神演义》第十二回《陈塘关哪吒出世》记载："话说陈塘关有一总兵官，姓李，名靖，自幼访道修真，拜西昆仑度厄真人为师，学成五行遁术。"

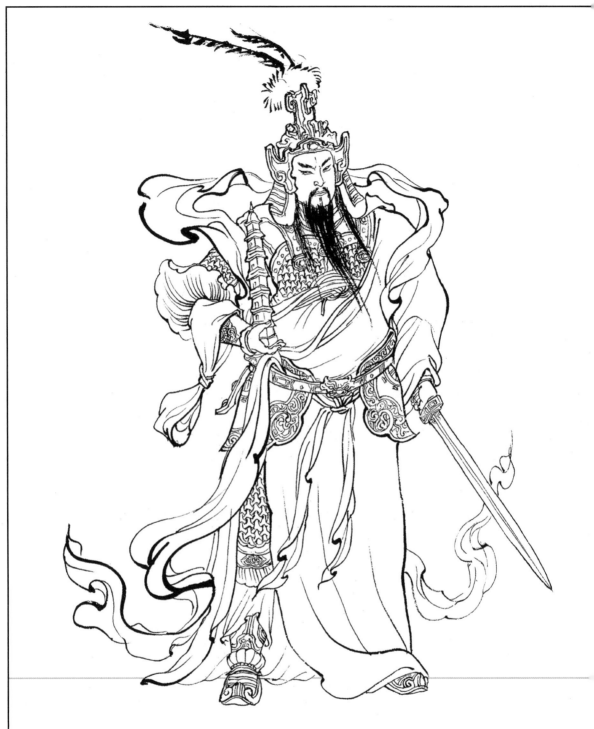

李 靖

原为商纣陈塘关总兵官。原配殷氏怀孕三年六个月，生下哪吒。后因李靖烧了哪吒行宫，燃灯道人以金塔降服哪吒，并将金塔秘授李靖，嘱他待武周兴兵，再出来立功立业。后去西岐见姜子牙，助周武王伐纣。

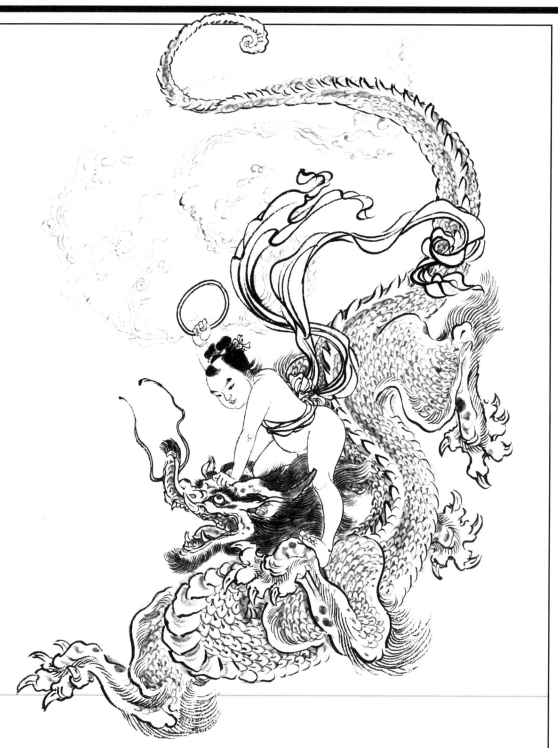

哪吒

　　乾元山金光洞太乙真人的弟子——灵珠子。因成汤将灭，周室当兴，姜子牙不久下山，哪吒是破纣辅周的先行官，故其脱化为陈塘关总兵官李靖的第三子，后助姜子牙兴周灭纣。

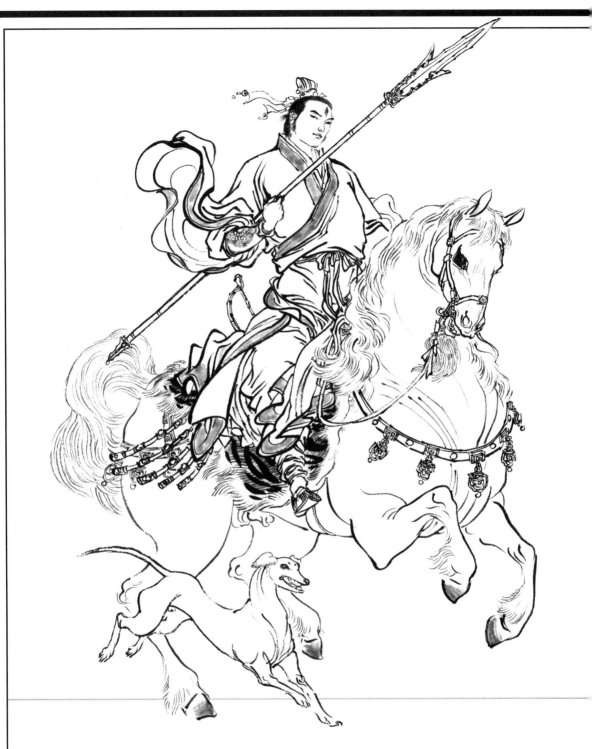

杨　戬

　　玉泉山金霞洞玉鼎真人的徒弟，奉师命协助姜子牙伐纣。他曾修炼九转玄功，会七十二般变化，肉身成圣，有无穷妙道。纣王被武王围在垓心后，杨戬受命提拿并监斩了九头雉鸡精。最后，杨戬不受封侯之赏，别武王归山。

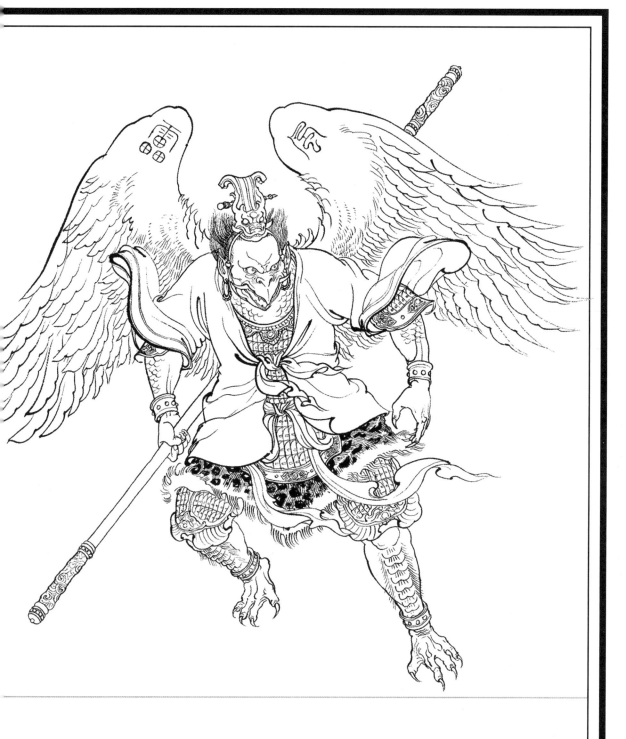

雷震子

　　西伯侯姬昌第一百个儿子。当年姬昌奉纣王之诏前往朝歌时，忽然雷雨大作。姬昌一行在一古墓旁捡到一男婴，即雷震子，被姬昌收养。后在迎击商纣三十六路兵马对西岐的轮番征伐和武王东征伐纣的战斗中，为周屡建奇功。

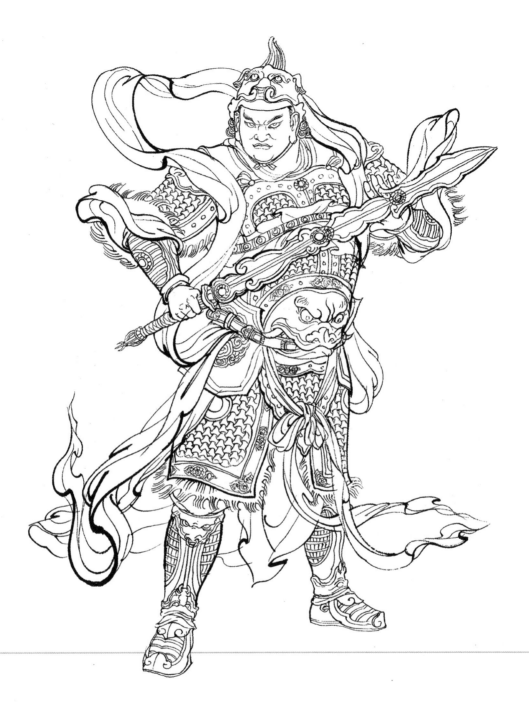

韦 护

　　阐教门人，道行天尊的弟子，使一根降魔杵，有万夫不当之勇。奉师命出山辅佐姜子牙伐殷灭纣，屡建奇功。商灭周兴，韦护功德圆满，肉身成圣。

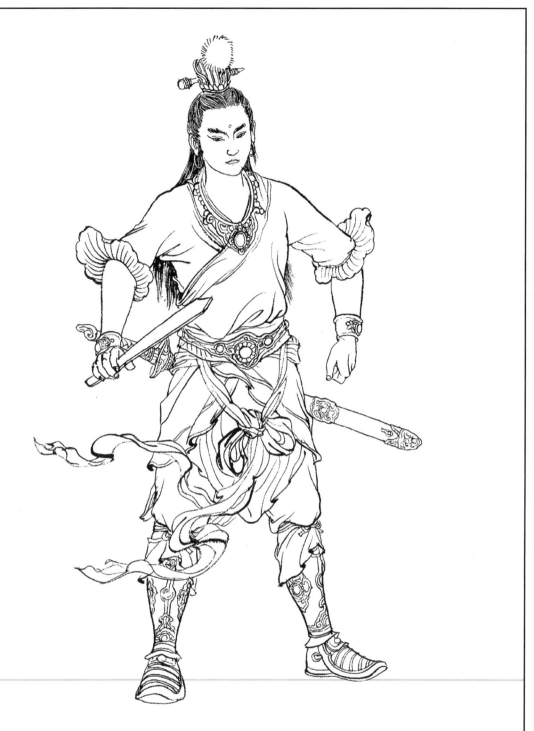

金吒

　　陈塘关总兵李靖长子。自幼在五龙山云霄洞修道。他先助姜子牙斩了王魔、杨森，后在东征中，出生入死，颇有建树，与其弟木吒受命智取了游魂关，其功不小，最终父子四人皆肉身成圣，得列仙班。

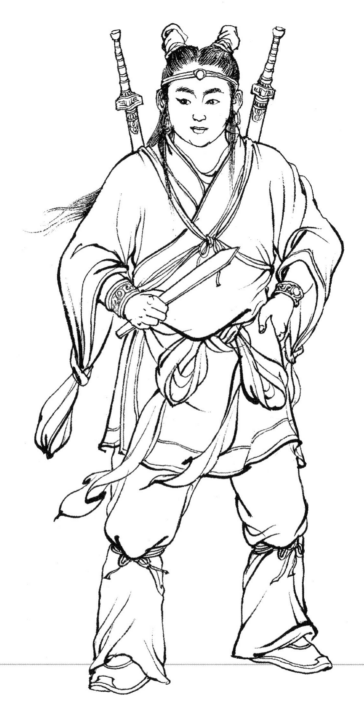

木吒

　　托塔天王李靖的次子，阐教门徒，普贤真人的弟子，遵师命出山辅佐师叔姜子牙兴兵伐纣。木吒使一双吴钩剑，勇冠三军，智勇兼备，屡建奇功。商灭周兴，木吒功德圆满，肉身成圣。

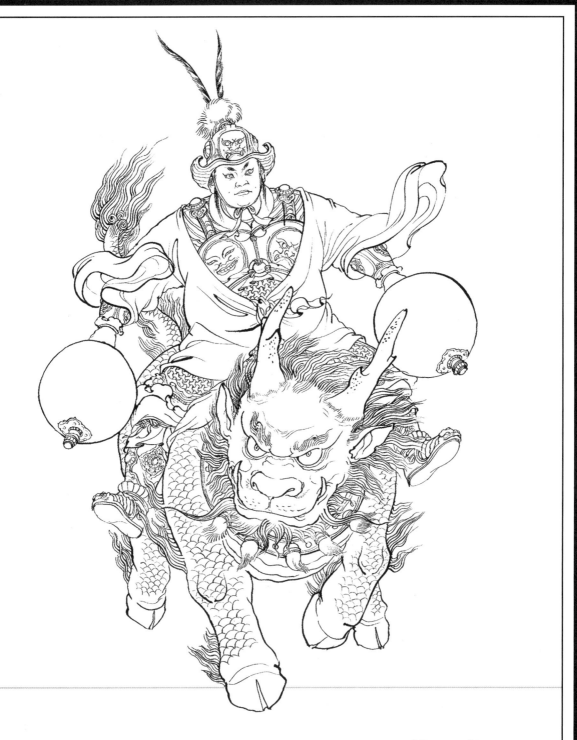

黄天化

　　本为武成王黄飞虎长子。周兵起于西岐，商纣三十六路兵马讨伐姜子牙。黄天化奉师命下山至周营中助阵，在与高继能战斗时被一枪刺死。后姜子牙封神，黄天化被封为执掌三山的正神——丙灵公。

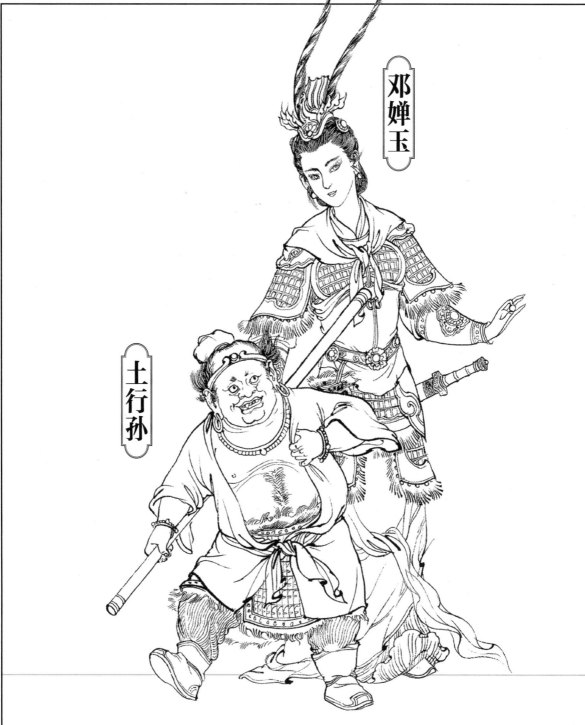

邓婵玉

土行孙

土行孙 邓婵玉

　　土行孙是阐教门人，惧留孙的弟子，会地行之术。邓婵玉是邓九公之女，学有异术，能飞石打人，百发百中。土行孙降周，邓九公设计要害土行孙，土行孙反擒了婵玉去，并与婵玉成婚。婵玉说服其父归周。

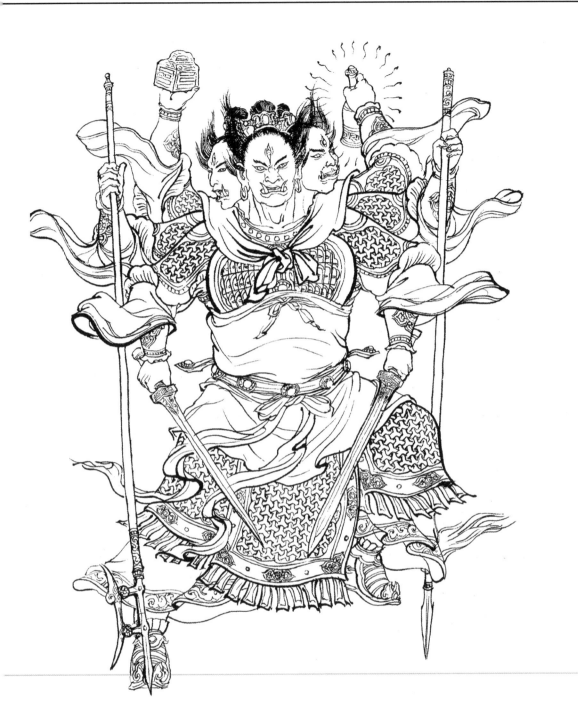

殷郊

　　原为纣王太子。其母姜皇后被妲己害死，殷郊愤而欲杀妲己，纣王令斩，被赤精子施法摄走，被广成子收为门徒。姜子牙伐纣，殷郊吃下仙豆变成三头六臂，面如蓝靛，发似朱砂，上下獠牙，每个头上多生一目。

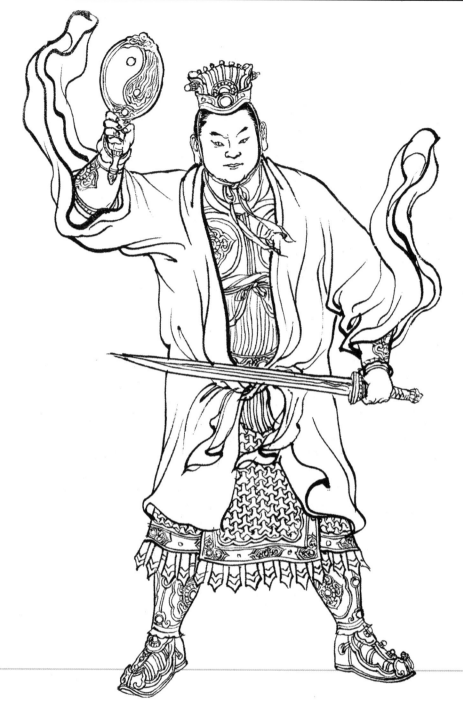

殷 洪

　　纣王次子，殷郊之弟。纣王被妲己蛊惑，欲诛兄弟二人。二人被赤精子着黄巾力士救出，后殷洪下山至周军效力，遇申公豹，被其煽动，反至商营助纣伐周。仗其法宝，屡败周军。后被太极图收服而死。

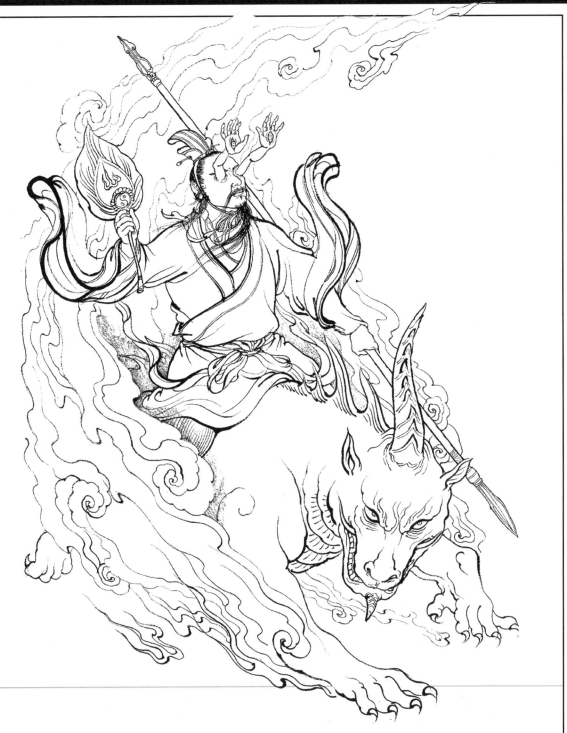

杨 任

原为商纣大臣，官居上大夫之职，因力谏纣王造鹿台，被纣王命人挖出双眼。
然杨任乃一忠臣君子，命不该绝，其忠义之气贯冲霄汉，被清虚道德真君救回仙山，
用玉虚仙法治其双目——乃自其两眼眶中生出两手，手心各有一眼。

龙须虎

　　少昊时出世,采天地灵气,受阴阳精华,修成不死之身。此人异相,头似驼、项似鹅、须似虾、耳似牛、身似鱼、手似鹰、足似虎。闻仲伐西岐时被姜子牙施法收服,遂拜姜子牙为师,随姜子牙南征北战,屡建奇功。

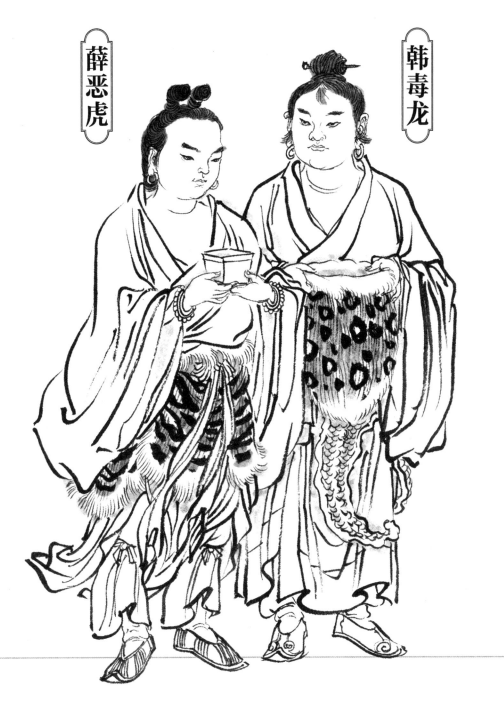

薛恶虎

韩毒龙

薛恶虎　韩毒龙

二人为道行天尊门下弟子。薛恶虎奉燃灯道人之命,去破"寒冰阵",最终亡于此阵法。姜子牙封神时,薛恶虎被封为太岁部"损福神"。韩毒龙在"十绝阵"中顷刻化为齑粉。姜子牙封神时,封韩毒龙为太岁部"增福神"。

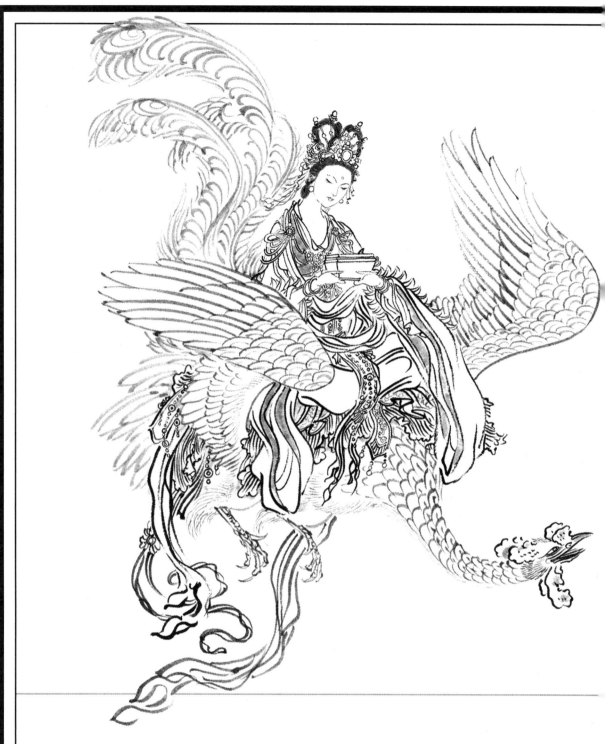

云霄

 又称云霄娘娘，赵公明之妹，截教门人，在三仙岛修道。赵公明被杀死后，云霄本不愿出山，却被琼霄、碧霄两妹相逼出山。云霄被太上老君用宝物乾坤图拿住，压在麒麟崖下。姜子牙封神，封云霄姐妹三人执掌混元金斗。

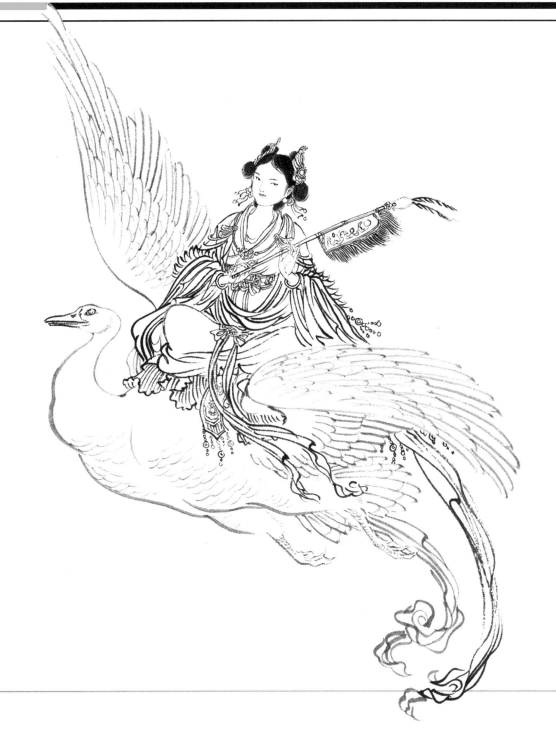

琼 霄

乘鸿鹄，有法术。是峨眉山罗浮洞修行术士赵公明之妹，与其姐云霄、碧霄同在三仙岛修炼，合称"三仙"。赵公明被杀死后，琼霄遂同其姐妹前往西岐为兄报仇，后为元始天尊等所杀。姜子牙封神时，封其为"琼霄娘娘"。

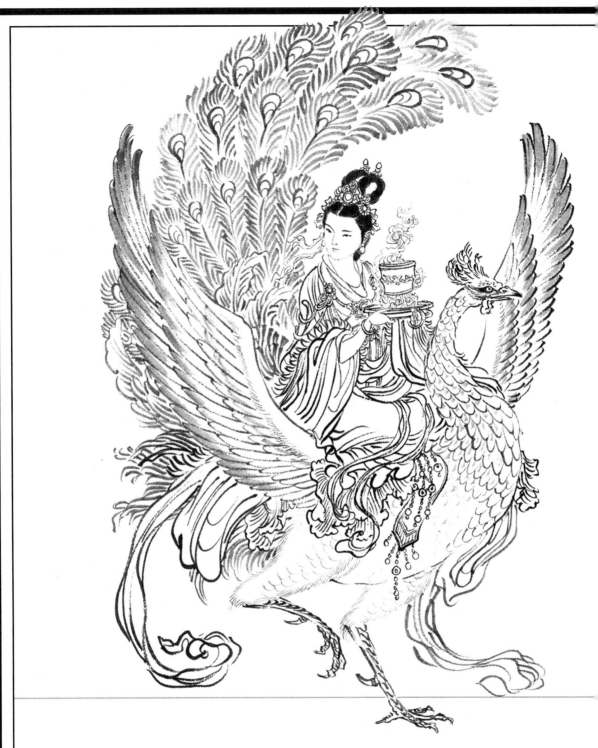

碧 霄

　　赵公明之妹。她乘花翎鸟，颇有法术，与其姐妹云霄、琼霄同在三仙岛修炼，合称"三仙"。赵公明被杀死后，碧霄遂同其姐妹前往西岐为兄报仇，后为元始天尊等所杀。姜子牙封神时，封其为"碧霄娘娘"。

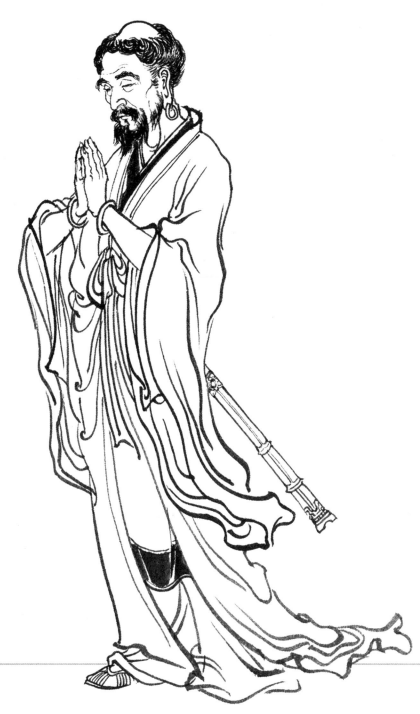

多宝道人

　　截教门徒，通天教主的四大弟子之一。阐教门徒广成子和截教门徒结下
怨恨，通天教主命多宝道人设下"诛仙阵"与阐教门人作对。后多宝道人为
太上老君所擒，之后皈依佛门。

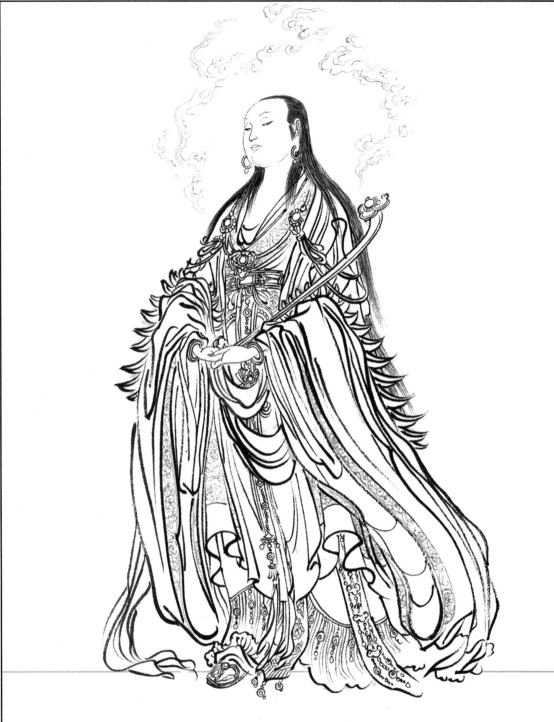

无当圣母

截教门人，通天教主的四大弟子之一。通天教主设下"诛仙阵"与阐教门人作对。无当圣母又随师设下"万仙阵"。阵破，无当圣母逃遁，入山随师重修正果。

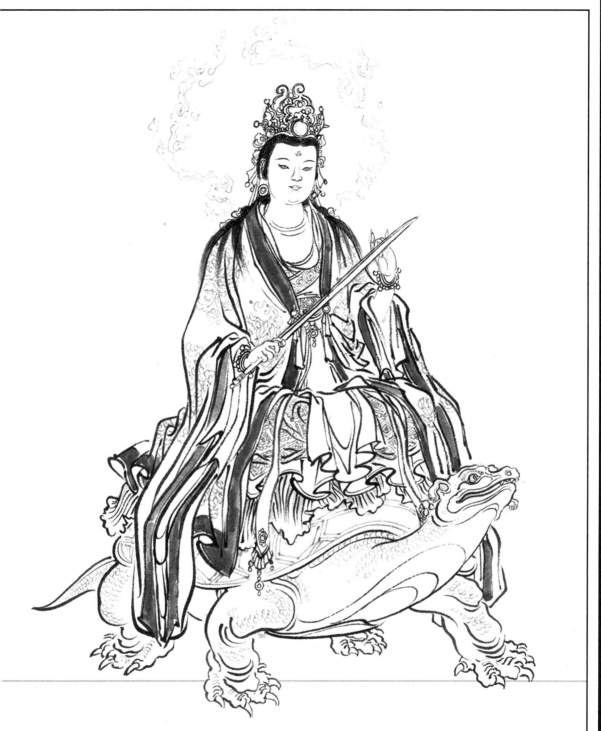

龟灵圣母

　　截教通天教主门下四位高徒之一，她原是炎帝时修身得道的一只母乌龟。在"万仙阵"与阐教惧留孙大战，被西方教主接引道人以念珠伏之并令其现出原形，又被接引道人门下白云童子放出蚊虫将乌龟吸成空壳而绝。

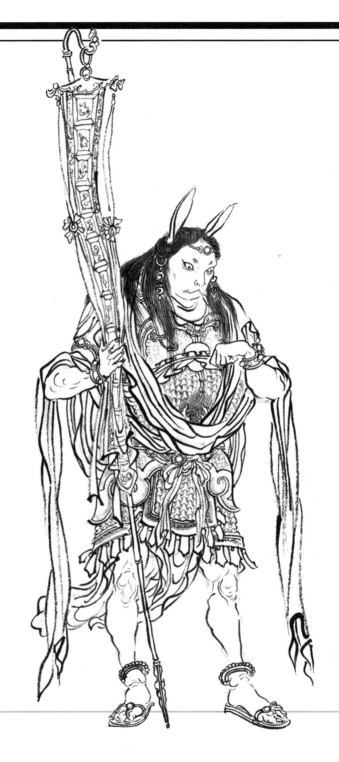

长耳定光仙

　　截教通天教主的随侍七仙之一。通天教主炼就六魂幡交给长耳定光仙，长耳定光仙见阐教十二代弟子俱是道德之士，便将六魂幡收起，后将其献于太上老君、元始天尊。拜西方教主接引道人、准提道人为师，归西修行。

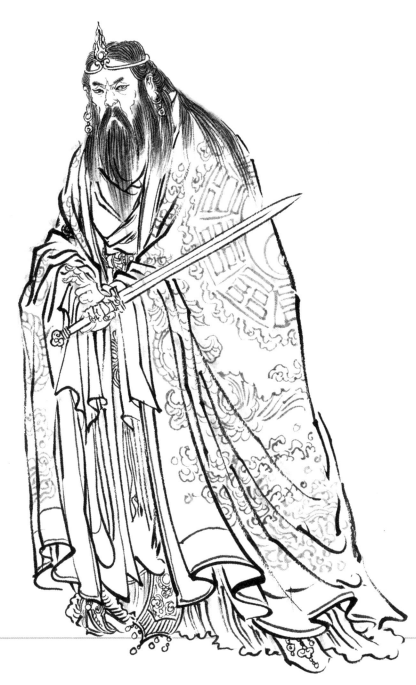

金箍仙

截教通天教主座下弟子之一。《封神演义》第七十七回《老子一气化三清》
记载："乃多宝道人、金灵圣母、无当圣母、龟灵圣母，又有金光仙、乌云仙、
毗芦仙、灵牙仙、虬首仙、金箍仙、长耳定光仙相从在此。"

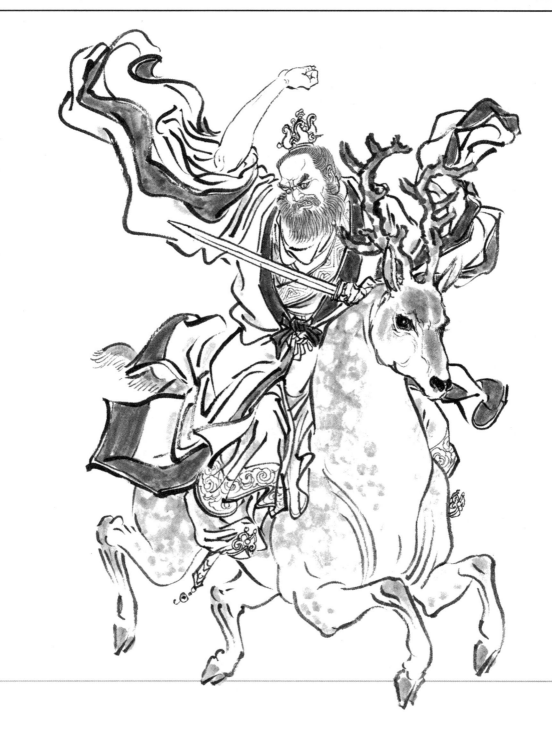

张天君

　　即张绍，截教门人。《封神演义》第四十九回《武王失陷红沙阵》记载：
"且说张天君开了'红沙阵'，里面连催钟响，燃灯听见，谓子牙曰：此'红
沙阵'乃一大恶阵，必须要一福人方保无虞。"

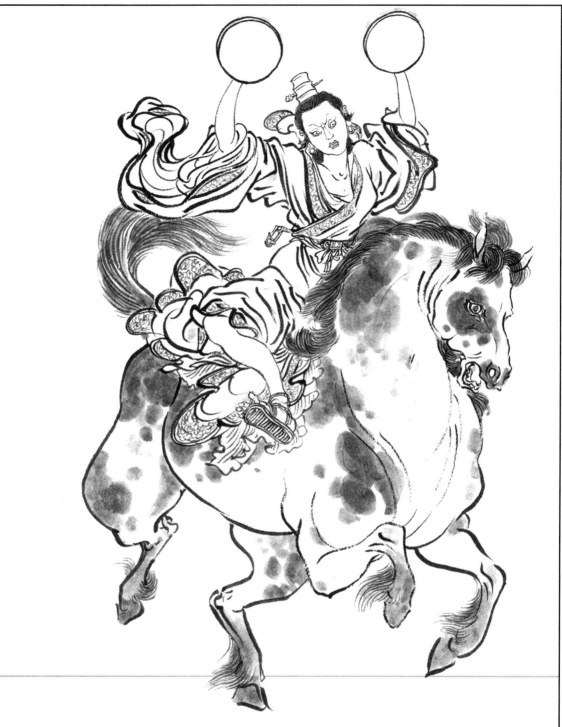

金光圣母

　　截教门人。商汤太师闻仲亲伐西岐不下，金光圣母与另九位天君为此在海岛各炼成一阵，号为"十绝阵"，后为广成子所杀。"封神榜"上，金光圣母位列雷部二十四神之一——"闪电神"。后世传说的电母即是她。

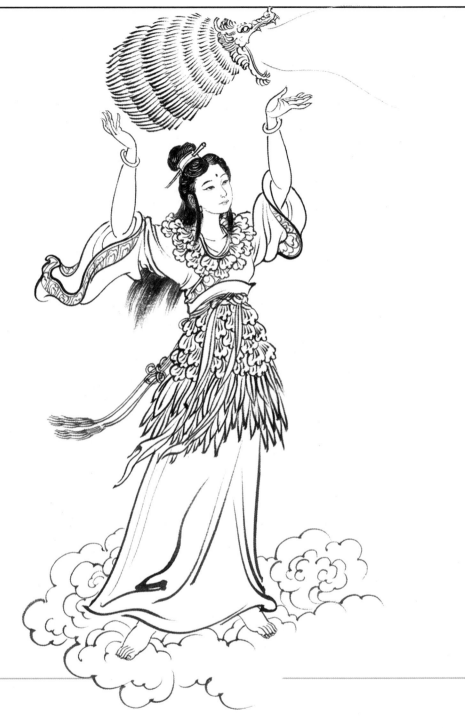

菡芝仙

　　《封神演义》第五十回《三姑计摆黄河阵》记载："且言菡芝仙见势不好，把风袋打开，好风！怎见得，有诗为证，诗曰：能吹天地暗，善刮宇宙昏。裂石崩山倒，人逢命不存。"被封为雷部二十四天君正神之助风神。

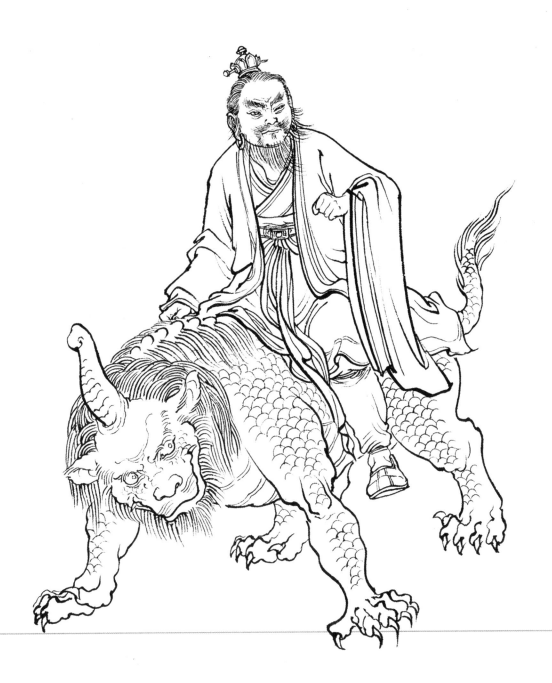

王 魔

截教门人，和杨森、高友乾、李兴霸同称西海九龙岛四圣。商朝太师闻
仲兵伐西岐，出师不利，请四圣出山相助。后被文殊广法天尊用宝物遁龙桩
降住，一剑斩杀。姜子牙封神，封王魔为镇守灵霄宝殿四圣大元帅之一。

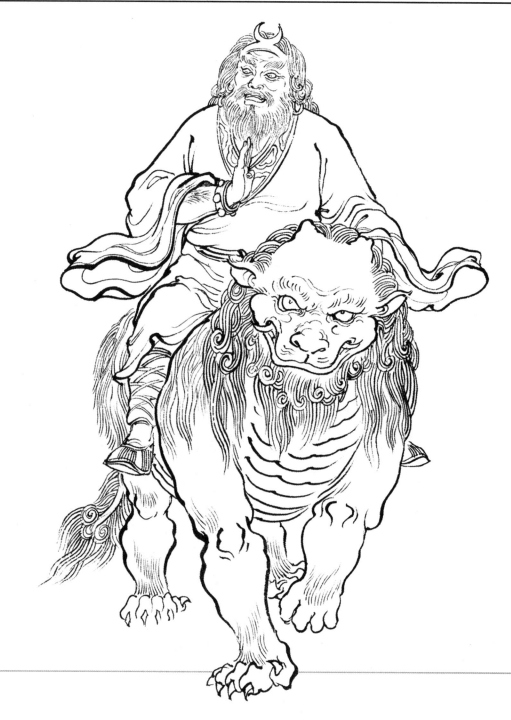

杨 森

　　四圣之一。本为西海九龙岛炼气士，乃截教门人。杨森座下狻猊乃异兽，又有一开天珠，乃截教奇宝，姜子牙战之不胜，后被金吒所杀。后姜子牙归国封神，杨森被封为镇守灵霄宝殿大元帅。

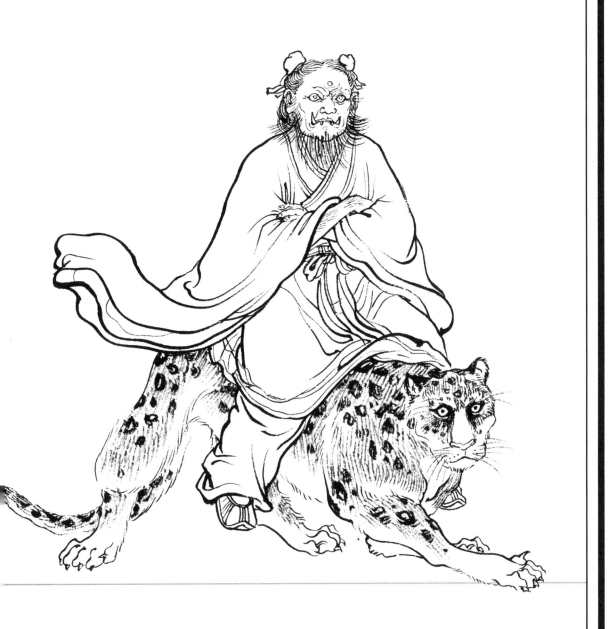

高友乾

西海九龙岛炼气士，属截教。太师闻仲邀四圣到西岐协助商将张桂芳。
高友乾骑五点花斑豹，穿大红服，面如蓝靛，发似朱砂，有上下獠牙，相貌凶恶。
被姜子牙以打神鞭击中天门而死，被封为镇守灵霄宝殿大元帅。

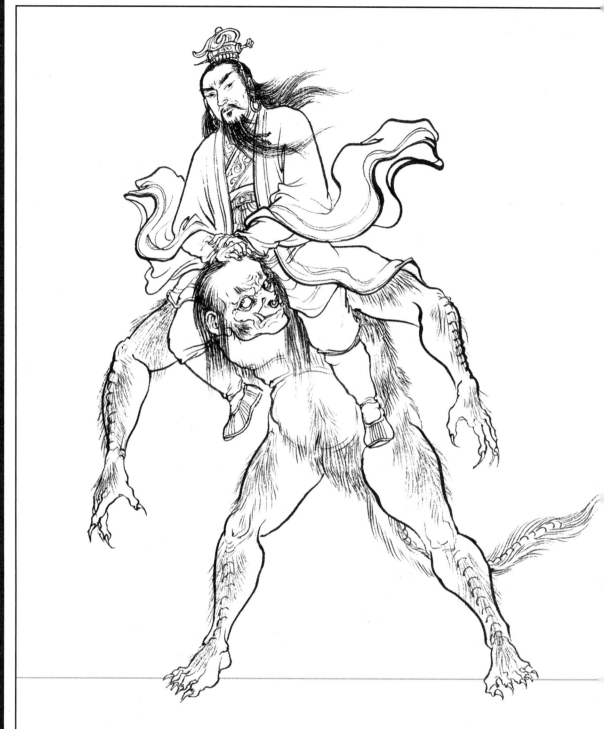

李兴霸

　　截教门人，西海九龙岛四圣之一。商朝太师闻仲兵伐西岐时请其出山相助。后被木吒用吴钩剑杀死。姜子牙封神，封李兴霸为镇守灵霄宝殿大元帅。

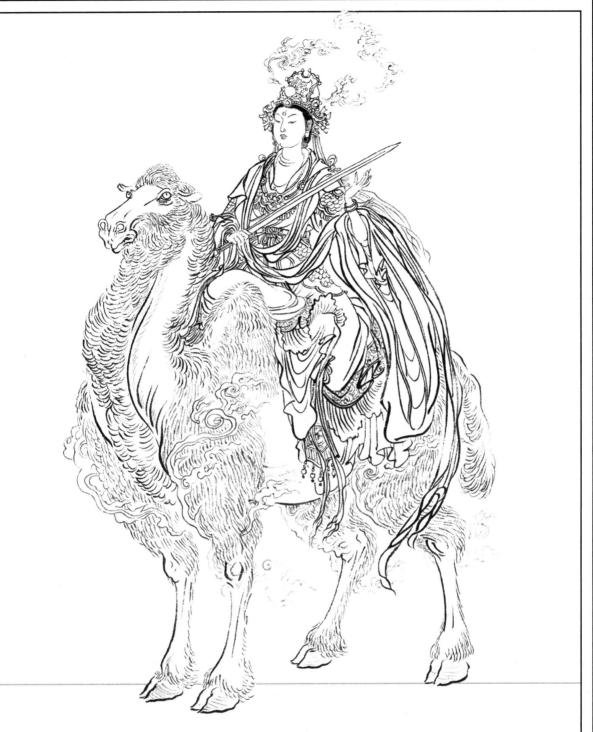

火灵圣母

截教门人，在丘鸣山修道，炼有宝物金霞冠，能使左道之术伤人。姜子牙东伐纣，火灵圣母出山为弟子报仇，与姜子牙为敌，广成子相助姜子牙，破了火灵圣母的法术，并将其杀死。姜子牙封神，封火灵圣母为"火府星"。

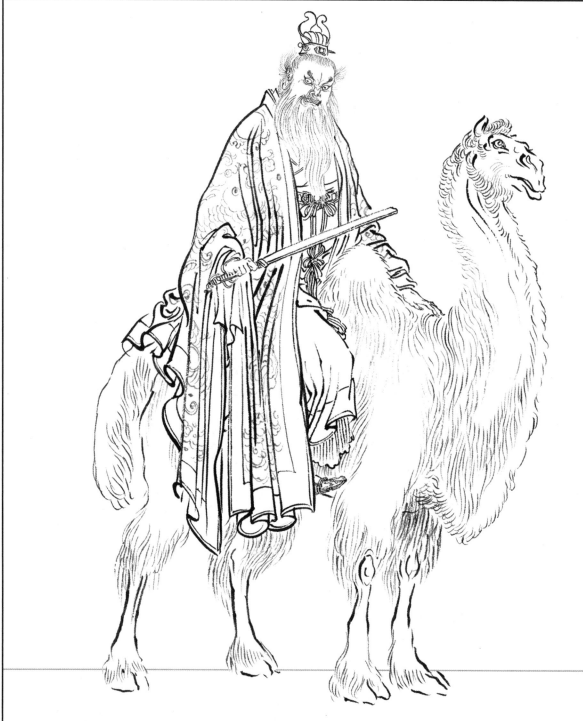

余 元

　　《封神演义》第七十五回《土行孙盗骑陷身》记载："此刀乃是蓬莱岛一气仙余元之物。当时修炼时，此刀在炉中，有三粒神丹同炼的。要解此毒，非此丹药，不能得济。"

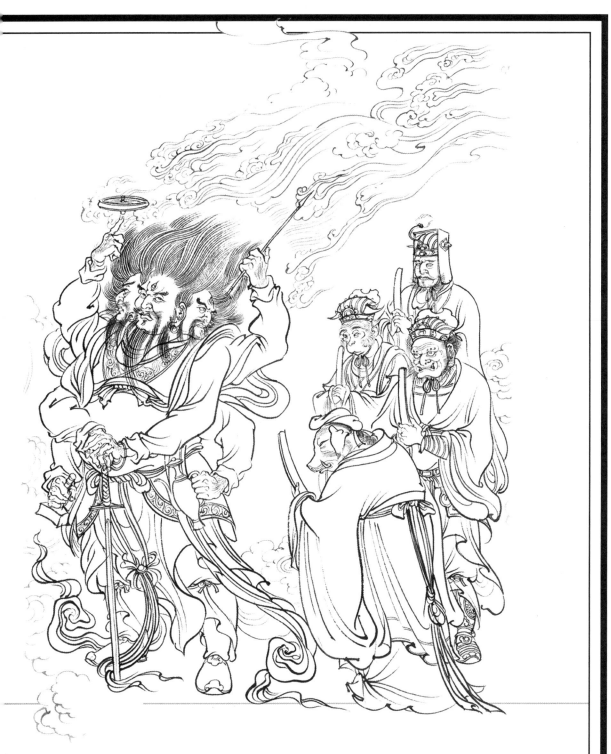

罗宣之一

　　乃火龙岛焰中仙家，属截教。商将张山兵伐西岐，罗宣下山相助，能现三头六臂，坐骑赤焰驹。后为李靖所杀。姜子牙封神，罗宣被封为"南方三气火德星君正神"。

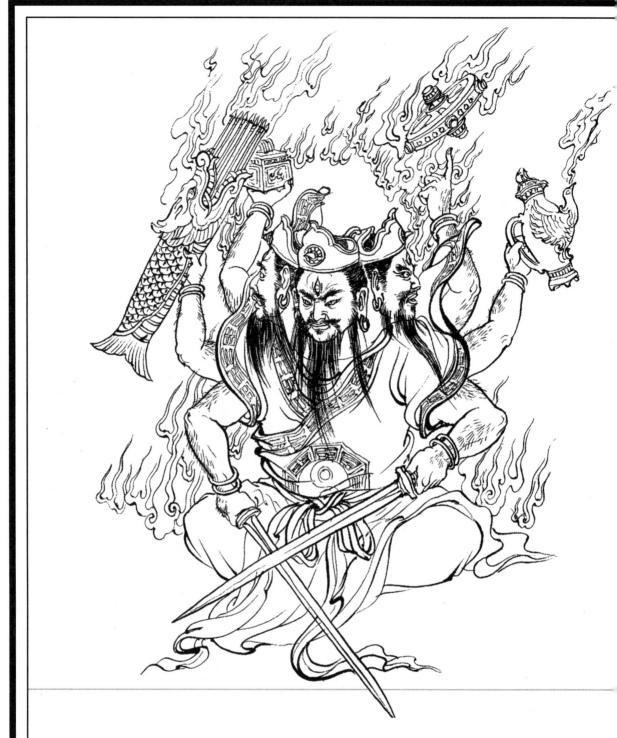

罗 宣之二

同前文罗宣之一介绍。

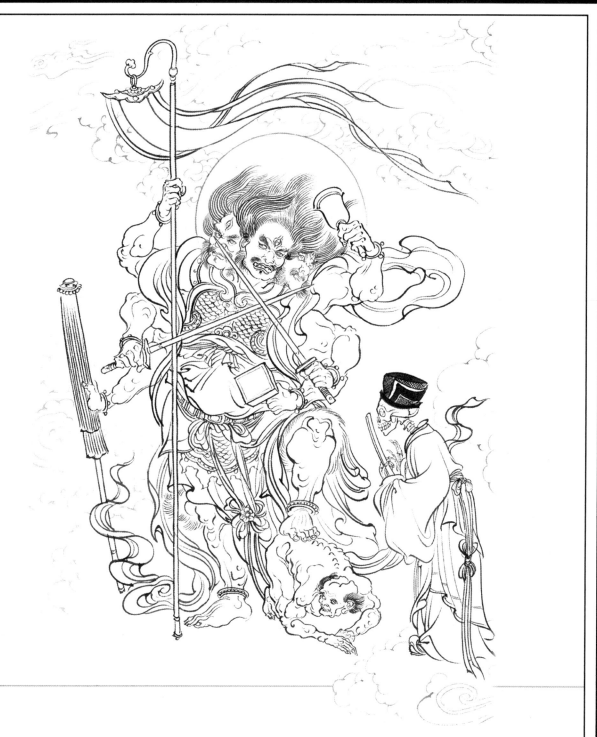

吕 岳之一

　　截教门人，异相，三只眼。在九龙岛声名山修道，善左道之术。吕岳受申公豹唆使，出山前去成汤兵营助战。杨任破了吕岳的"瘟癀阵"，并用五火神焰扇杀死吕岳。姜子牙封神，封吕岳为"主掌瘟癀昊天大帝"。

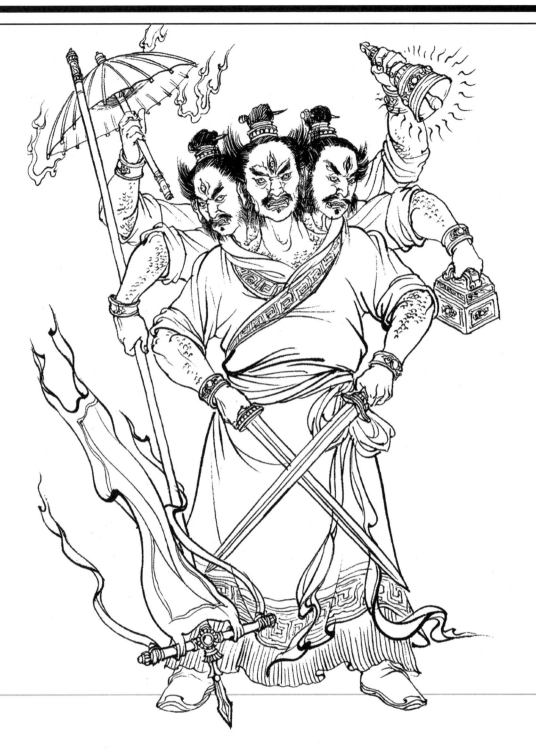

吕 岳之二

同前文吕岳之一介绍。

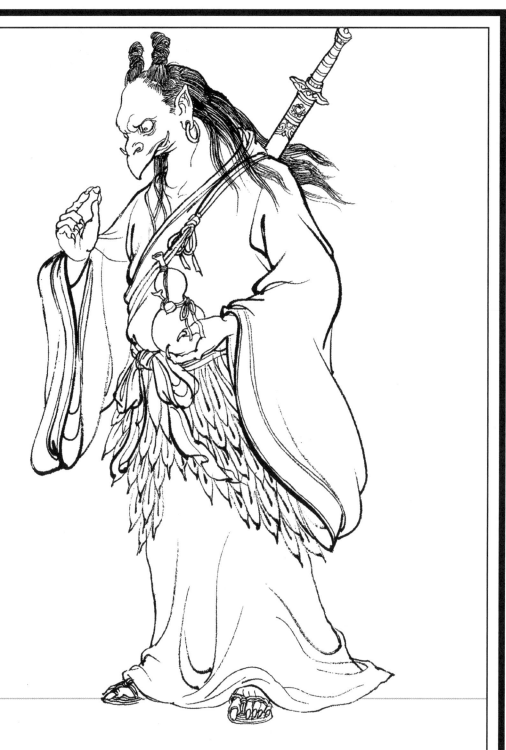

羽翼仙

　　在蓬莱岛修道，乃大鹏金翅雕得道，修成人形。商将张山、李锦伐西岐，羽翼仙受申公豹挑唆前去助阵，后被燃灯道人收服，遂拜燃灯道人为师，归灵鹫山修行。

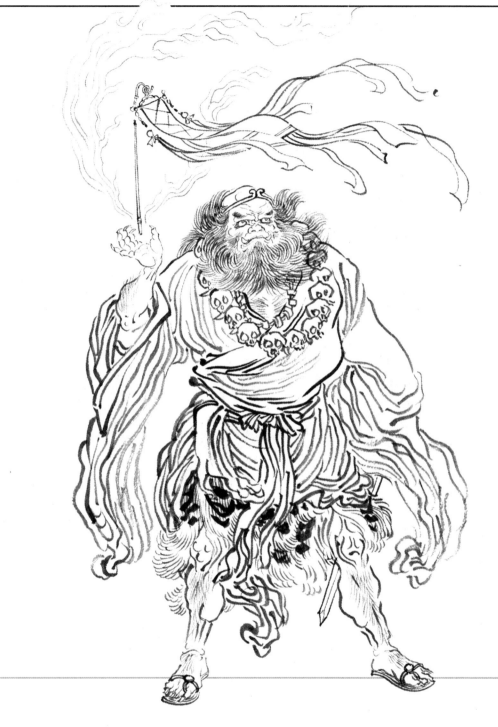

法 戒

　　本为蓬莱岛一炼气道士。因其徒弟彭遵为周将所杀，故下山来战姜子牙。使一幡，对人一晃可夺人魂魄，后被郑伦擒获。因法戒不是"封神榜"上的人，被西方教准提道人引渡归西，后化作祁它太子，修成正果。

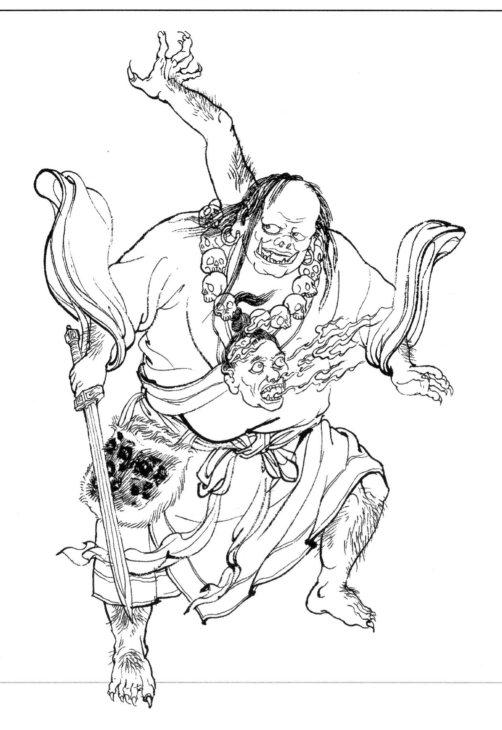

马元

截教门人，又称一气仙，在骷髅山白骨洞修道，善左道之术，凶残异常。
殷洪下山助纣为虐，马元出山相助殷洪。文殊广法天尊出山相助周营，擒获
马元。马元后被准提道人赶来救下，遂去西方教下修身，后成正果。

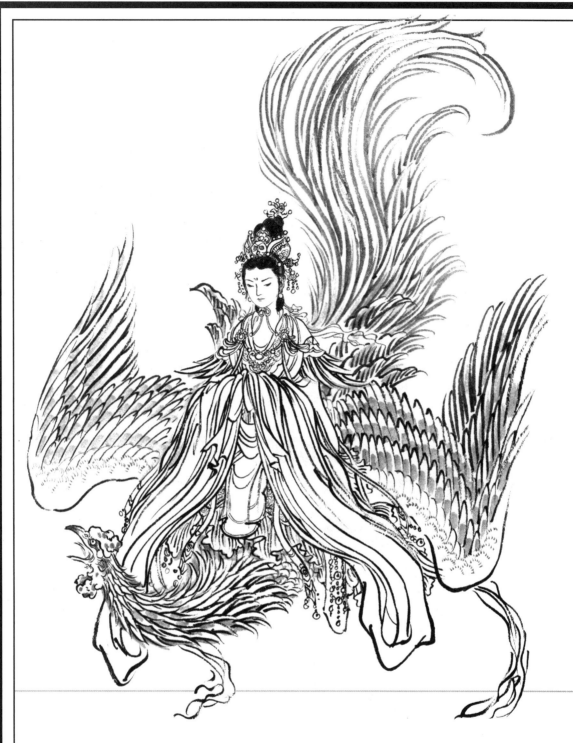

石矶娘娘

　　截教门人，乃一顽石成精，修成人身。太乙真人庇护弟子哪吒，与石矶娘娘交战，用宝物九龙神火罩烧死了石矶娘娘。姜子牙封神，封石矶娘娘为"月游星"。

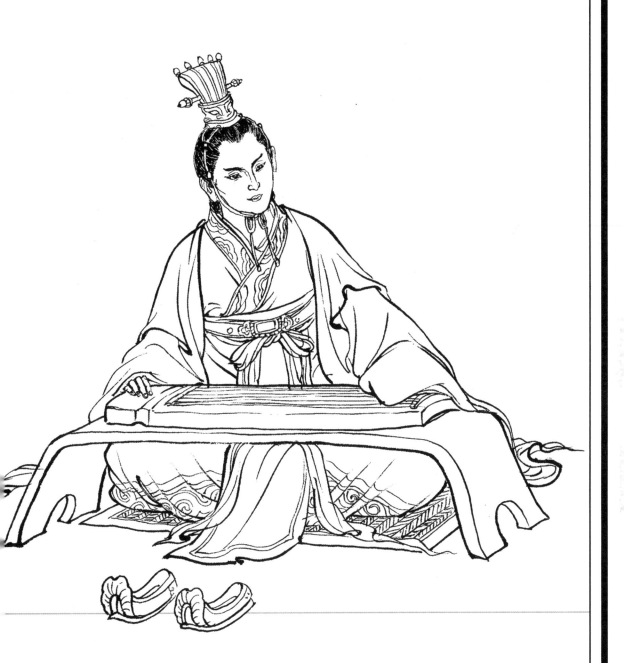

伯邑考

 周文王姬昌长子，武王姬发之兄。伯邑考善鼓琴瑟，长于声律。当姬昌遭陷害被纣王囚禁时，伯邑考进朝面君，进异宝替父赎罪，因拒绝与妲己相携成欢，被纣王虐杀。后被姜子牙封为"天星部之神中天北极紫微大帝"。

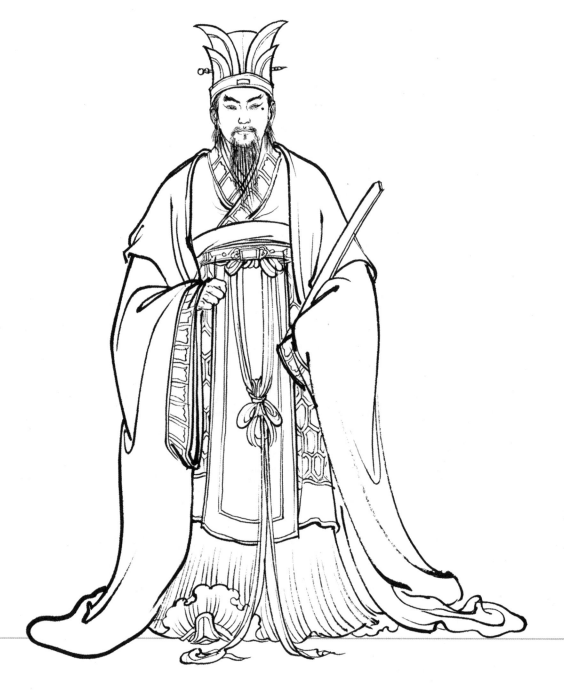

周公旦

姓姬，名旦，周文王之子，辅武王伐纣灭殷。武王崩，成王幼，代为摄政。平叛扩疆，改定官制，创制礼法，周之文物制度，因以大备。

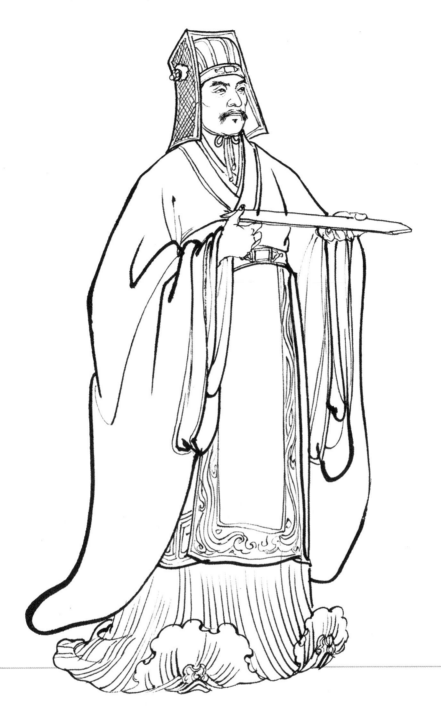

散宜生

西周大臣。《封神演义》第十九回《伯邑考进贡赎罪》记载："话说伯邑考要往朝歌为父赎罪，时有上大夫散宜生阻谏，公子立意不允。"

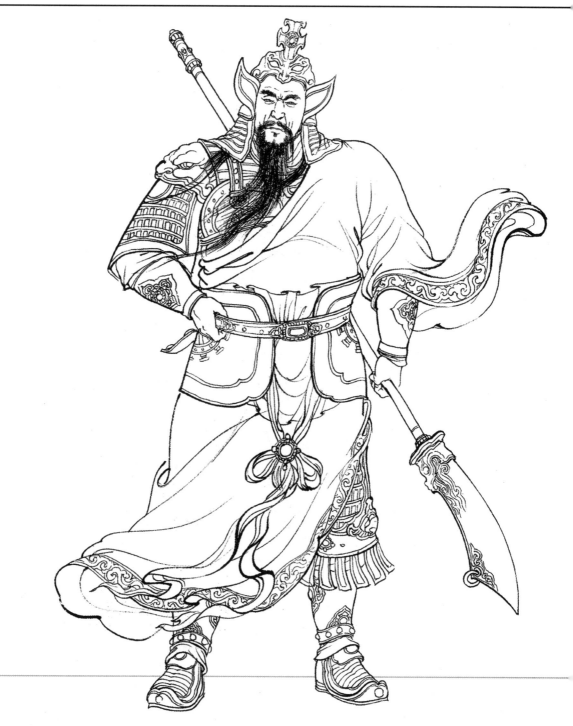

邓九公

　　纣王臣，官居三山关总兵。太师闻仲兵伐西岐兵败身亡，邓九公奉敕西征，任用有地行之术的土行孙为先行官。土行孙降周后屡建奇功，邓九公之女邓婵玉与土行孙成婚。后被女儿说服，也归降了西周。

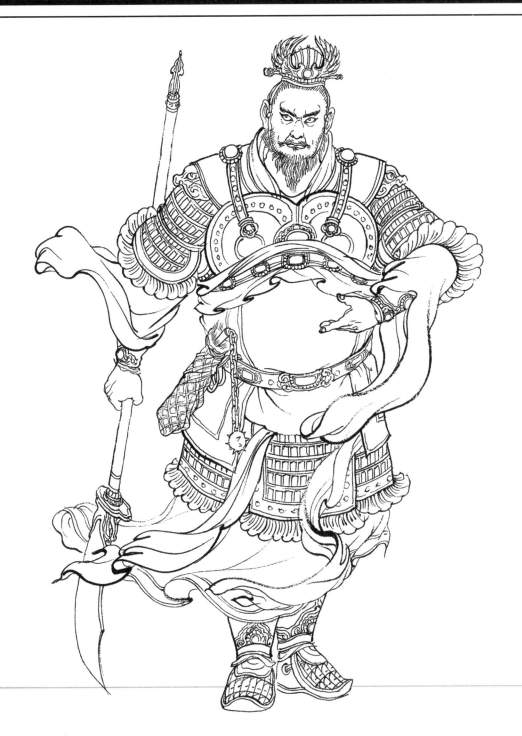

太鸾

邓九公之副将。邓九公奉敕西征，太鸾为先行官，后让位于土行孙。再后随邓九公一同归降西周。姜子牙东征伐纣，兵阻潼关。太鸾与余达交战，力怯不支，为余达所杀。姜子牙封神，封太鸾为"披头星"。

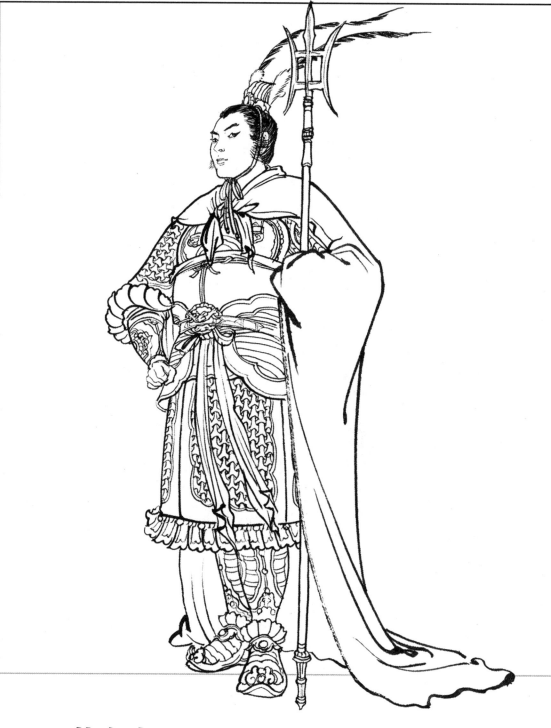

苏全忠

　　冀州侯苏护之子，随父归周，在姜子牙军前效力。周兵进攻潼关，余兆杀死其父苏护后，苏全忠出马请战欲替父报仇，双方在乱战中，苏全忠为余达所害。封神榜上，苏全忠位列星部之神"破败星"。

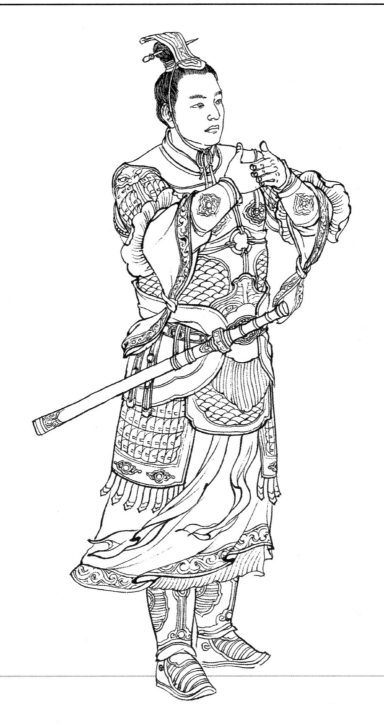

武 吉

姜子牙的弟子，《封神演义》第二十三回《文王夜梦飞熊兆》记载："吾姓武，名吉，祖贯西岐人氏。"

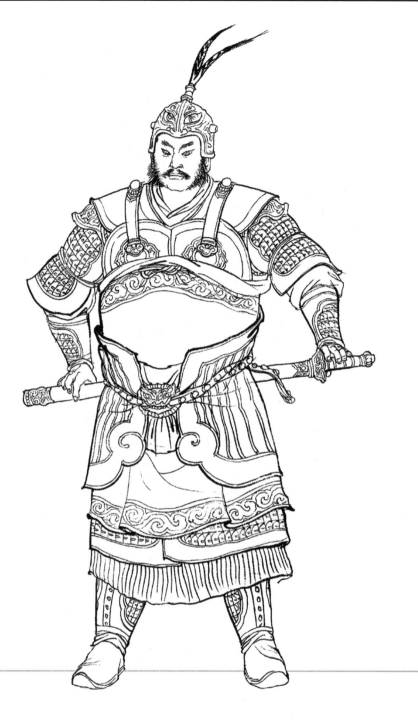

南宫适

　　西岐大将军。《封神演义》第十回《姬伯燕山收雷震》记载："内事托与大夫，外事托与南宫适、辛甲诸人。"（适，读"kuò"。）

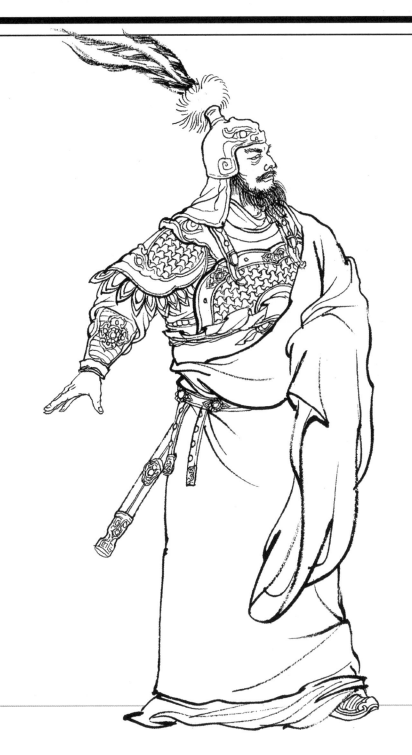

韩荣

商纣汜水关总兵。姜子牙封神时，韩荣被封为"狼籍星"。

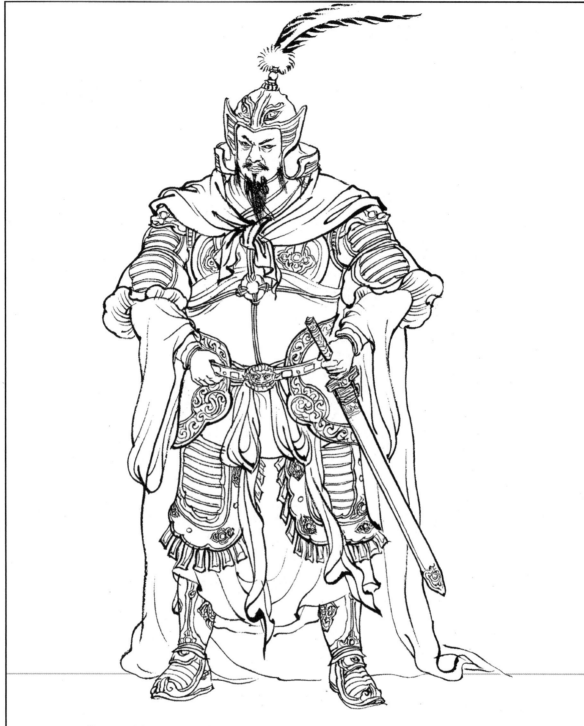

窦荣

商游魂关之守将。姜子牙封神时，窦荣被封为北斗星官中的"武曲星"。

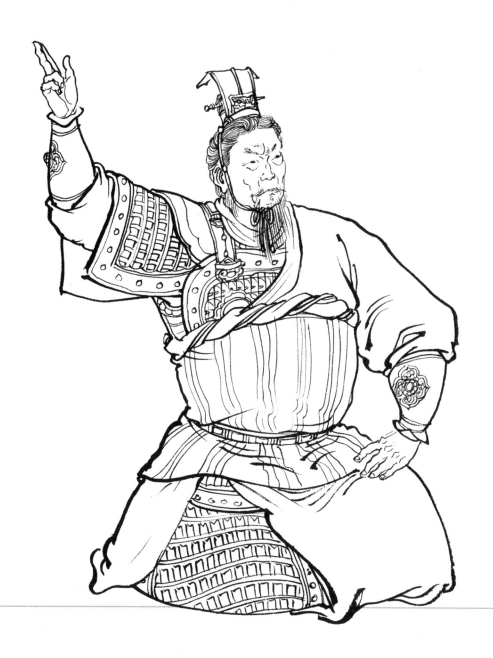

鲁 雄

　　商纣老将，官拜总兵。东伯侯姜文焕造反、分兵攻打野马岭夺取陈塘关之时，鲁雄领兵十万守住了陈塘关。后商伐周屡遭挫败，鲁雄自告奋勇领兵西征，被姜子牙生擒斩首。姜子牙封神时，鲁雄被封为"水德星"。

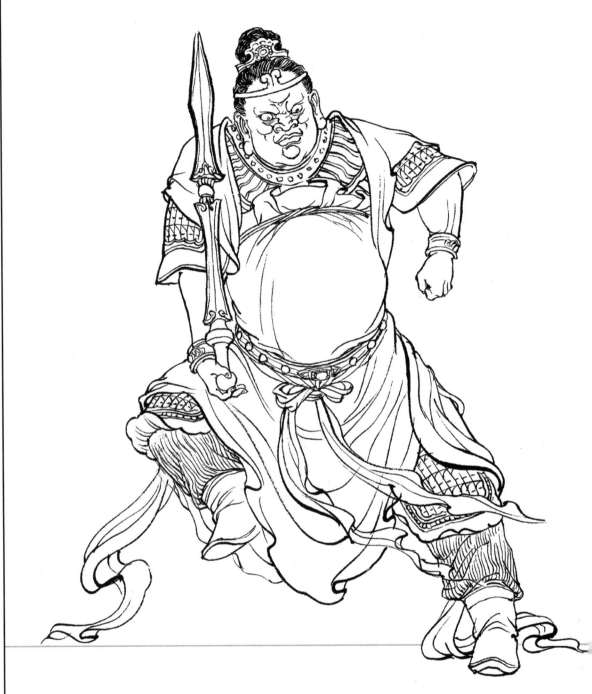

郑 伦

　　原为纣臣，乃冀州侯苏护督粮官。曾受异人之法，可由鼻中"哼"出二道白气，摄人魂魄，凡有三魂六魄而与之战者，无不跌马受缚。苏护归周，郑伦随之，后姜子牙封郑伦为"哼哈"二神将之"哼"将。

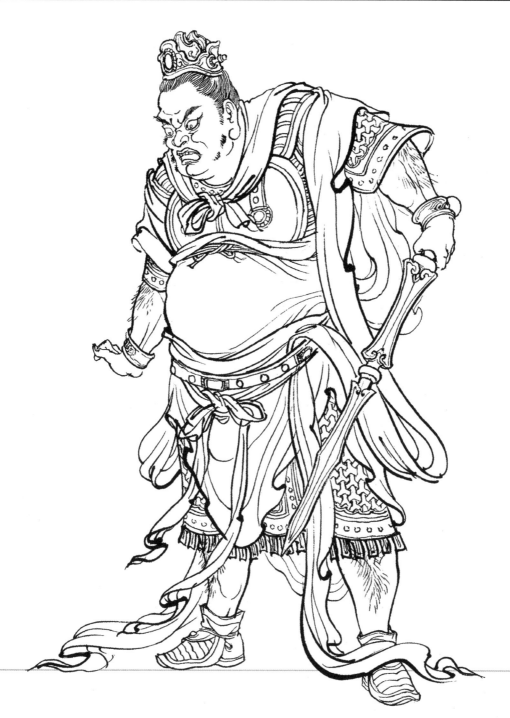

陈 奇

原为商纣青龙关总兵丘引部下催粮官。每逢作战，口喷一道黄气，摄人魂魄，使对手束手就擒。后遇周降将郑伦与他有相似之术，一哼一哈，战在一处，不相上下。后姜子牙封陈奇为"哼哈"二神将之"哈"将。

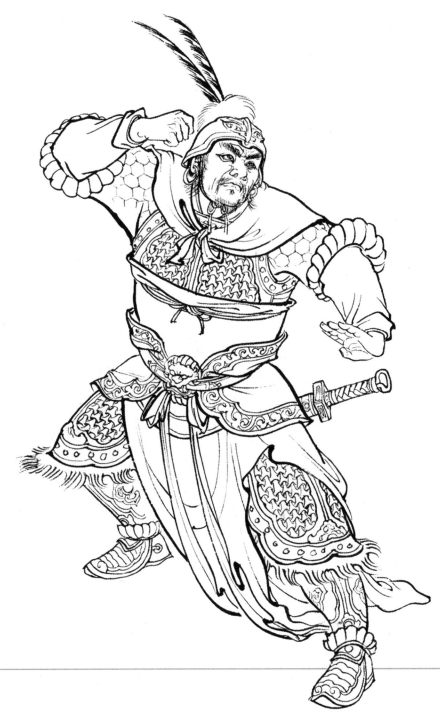

晁 田

 商朝威武大将军。《封神演义》第七回《费仲计废姜皇后》记载："刺客姜环现在，传旨着威武大将军晁田、晁雷，押解姜环进西宫。"

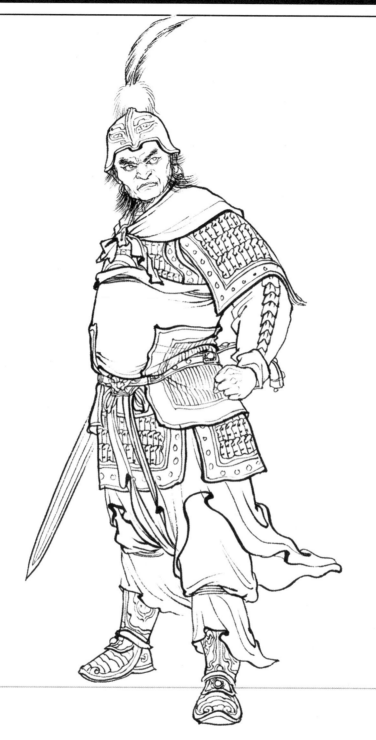

晁 雷

商朝威武大将军。《封神演义》第七回《费仲计废姜皇后》记载："刺客姜环现在，传旨着威武大将军晁田、晁雷，押解姜环进西宫。"

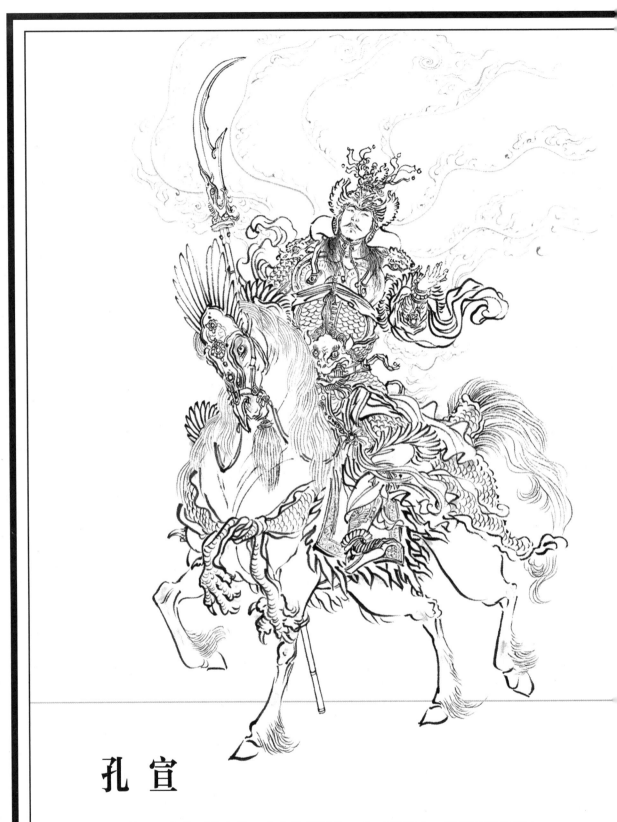

孔宣

　　纣臣，商伐西岐之第三十六路军元帅。善五行道术，能使五彩光伤人。姜子牙东向伐纣，被孔宣阻于金鸡岭，后西方教下准提道人大施法术，才将孔宣收服，并使其现出原形，乃是金孔雀成精，孔宣遂随准提道人归西修行。

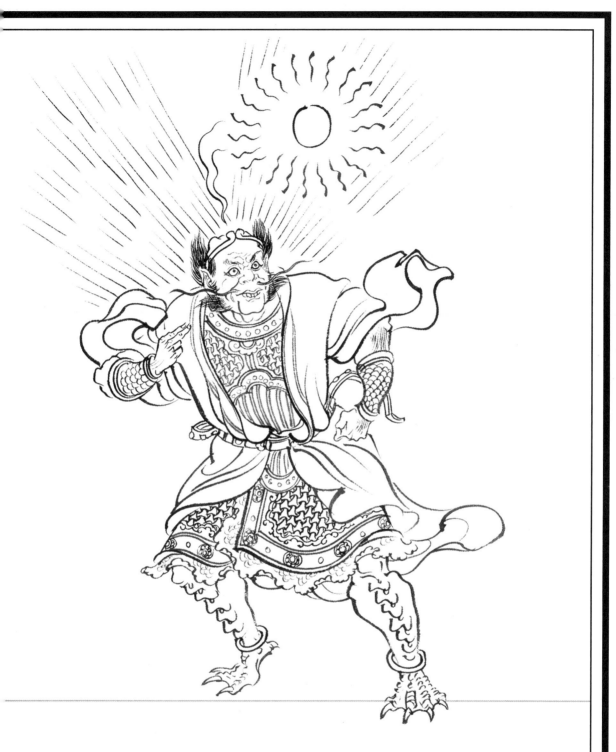

丘 引之一

　　纣臣，官居青龙关总兵，乃曲鳝得道，修成人形，善左道之术，能使一颗碗大的红珠伤人，为陆压道人所杀。姜子牙封神，封丘引为"贯索星"。

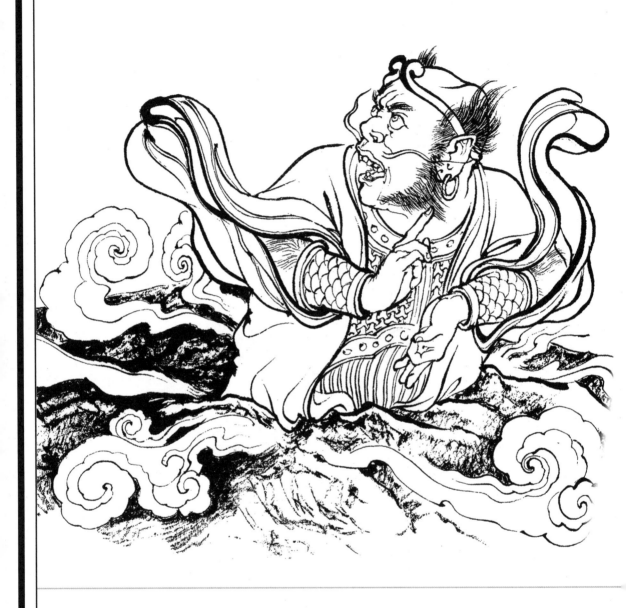

丘引 之二

同前文丘引之一介绍。

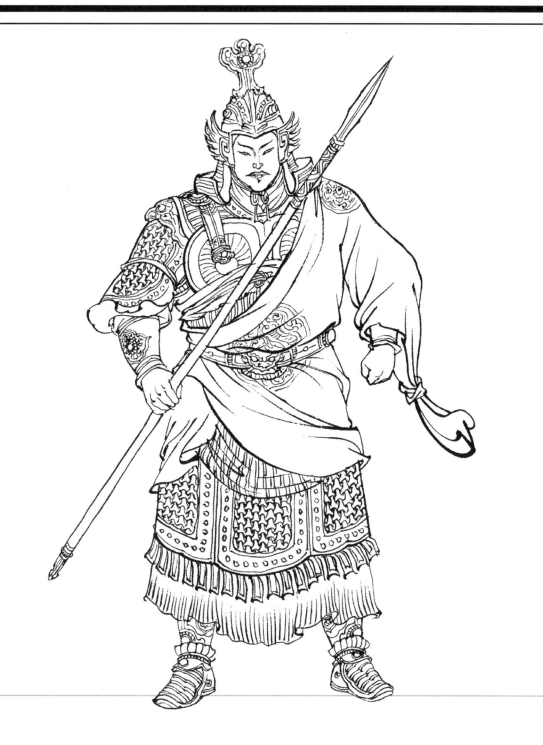

张桂芳

纣王臣，官居青龙关总兵，有左道之术，能吐语捉将、道名拿人。姜子牙封神，封张桂芳为"丧门星"。

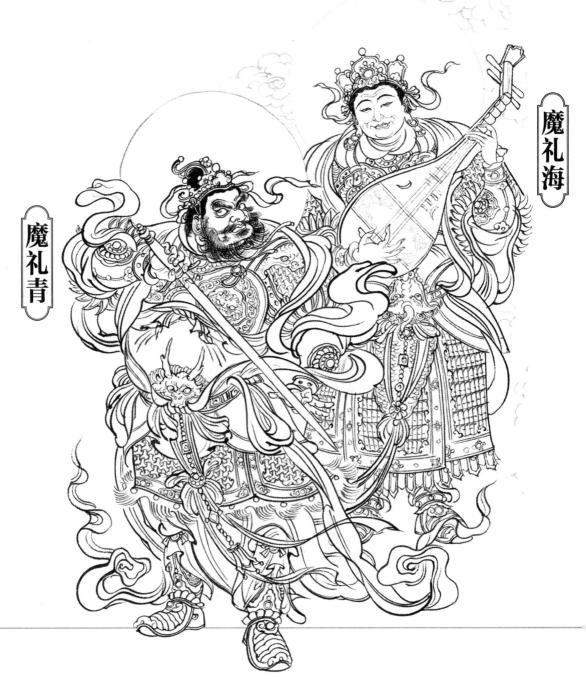

魔礼海

魔礼青

魔礼青　魔礼海

　　与魔礼红、魔礼寿乃同胞兄弟，同为商纣将领，人称"魔家四将"。姜子牙封神时，封四人为"四大天王"。

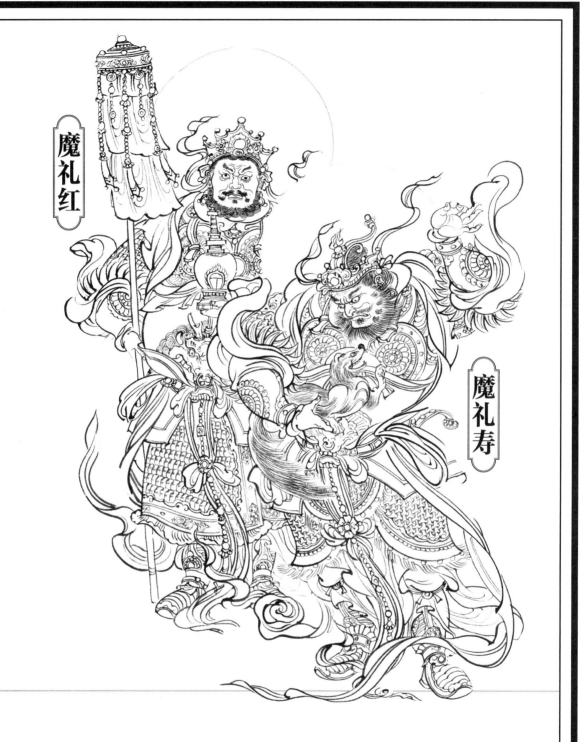

魔礼红 魔礼寿

魔礼红 魔礼寿

与魔礼青、魔礼海乃同胞兄弟，同为商纣将领，人称"魔家四将"。姜子牙封神时，封四人为"四大天王"。

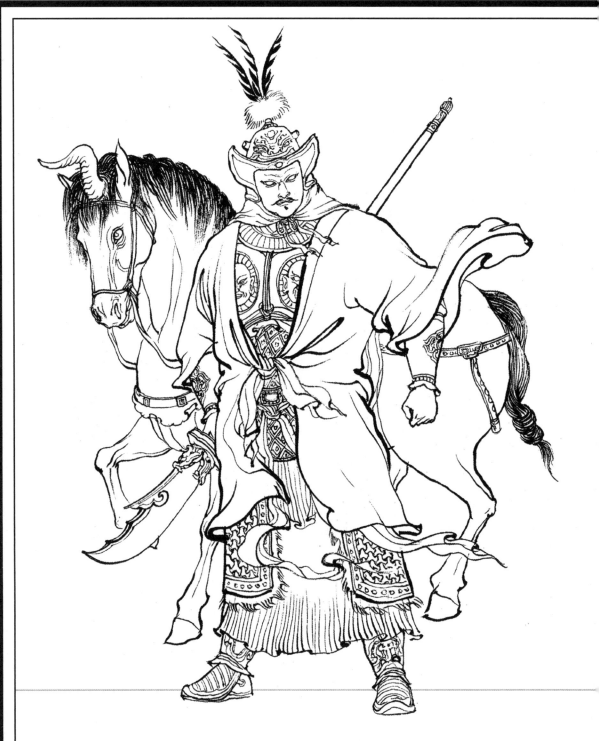

张 奎

　　商纣大将，官拜渑池县总兵，乃左道之士，出身截教门下。后姜子牙封神，张奎被封为"七杀星"。

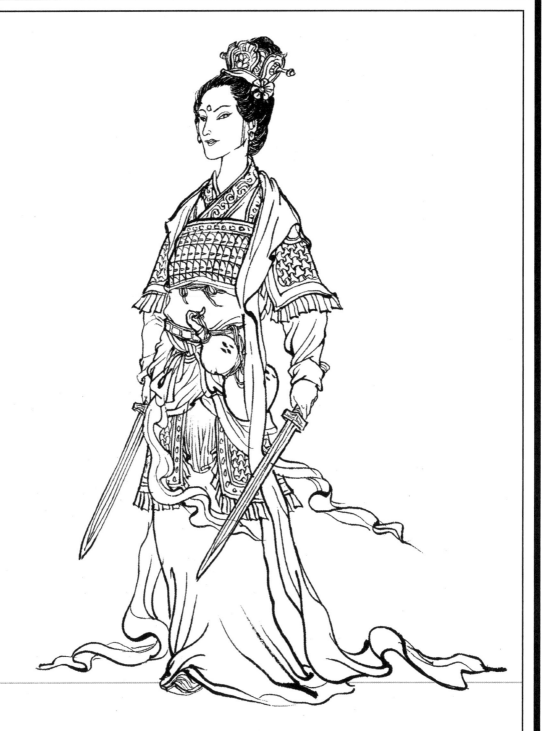

高兰英

张奎之妻，有左道之术，属截教门下。高兰英曾受异人密授一红葫芦，内有四十九枚太阳神针，战时作法，射出条条金光，刺人双目，使对手不能战斗而失败。姜子牙封神，高兰英被封为"桃花星"。

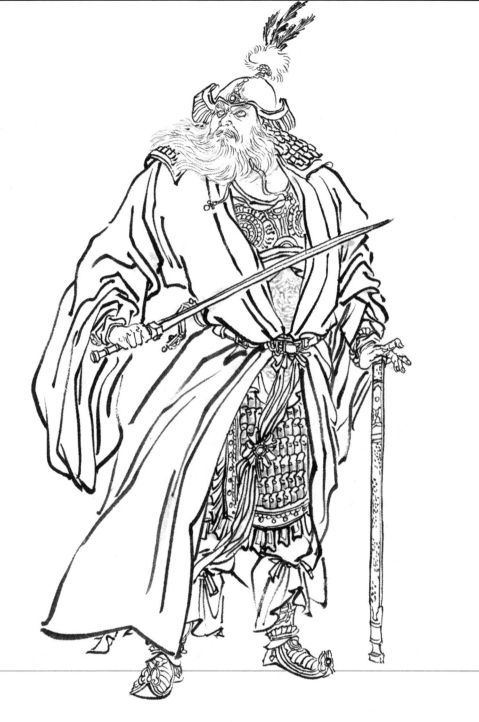

余化龙

　　商将，官拜潼关总兵。姜子牙兵进潼关，余化龙与其五子大战周兵，以痘疫传播于周营，后有圣人神农氏传赐灵药方解其疫，周军破关，其五子俱亡，余化龙闻之乃自刎。姜子牙封神时封余化龙为"主痘碧霞元君"。

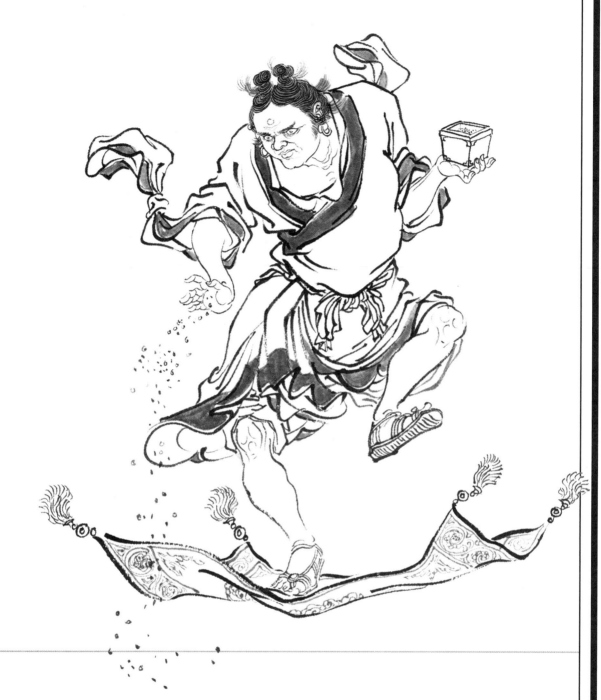

余 德

　　潼关总兵余化龙第五子。姜子牙兵进潼关之下时，余德回关助父兄对抗周军，与其兄弟施行痘疫于周营，后为李靖所杀。姜子牙封神时，被封为"中央主痘正神"。

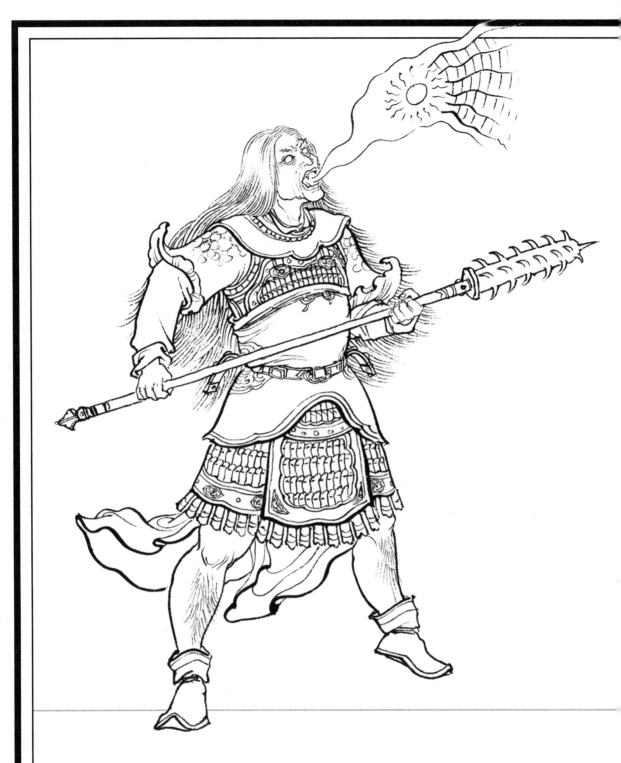

风 林

　　青龙关总兵张桂芳伐西岐时的先行官。风林面如蓝靛，发似朱砂，生上下獠牙，骑一匹乌骓马，使一根狼牙棒，有左道之术，能使一粒红珠伤人。后被黄飞虎四子黄天祥刺死。姜子牙封神，封风林为"吊客星"。

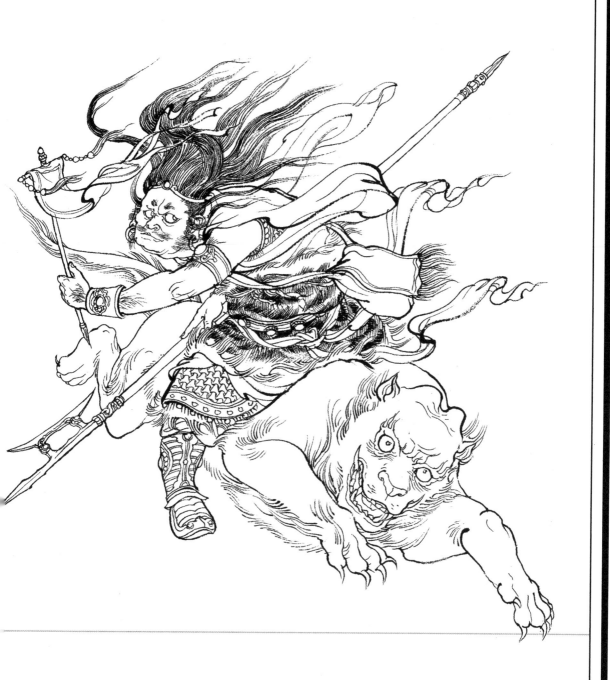

余化

号"七首将军"。本为蓬莱岛炼气士一气仙余元之徒，后下山佐氾水关总兵韩荣，官拜前部将军。座下火眼金睛兽，使方天戟，有左道之术。被杨戬、雷震子合兵一处斩于阵前。后来被封为"孤辰星"。

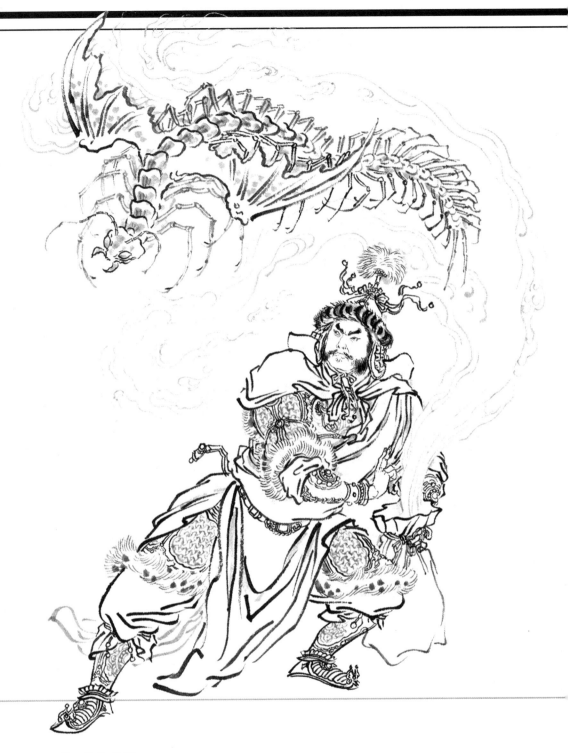

高继能

　　一左道术士。持法宝蜈蜂袋，每逢作战，蜈蜂如骤雨飞蝗，遮天蔽日，使对手不能战。在与崇黑虎交战时，高继能的蜈蜂被崇黑虎的神鹰啄个精光。高继能法宝失灵，被黄飞虎一枪刺死。姜子牙封神，高继能被封为"黑杀星"。

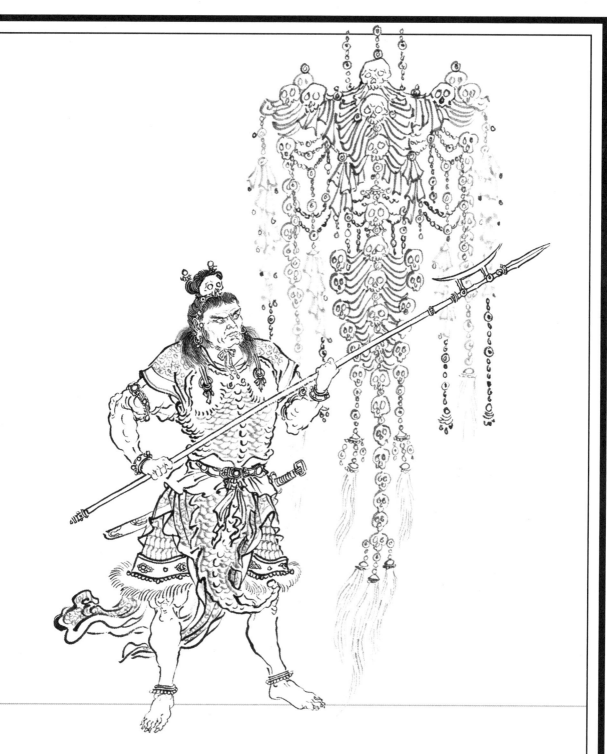

卜 吉

　　临潼关守军先行官卜金龙之长子，善左道之术，能使幽魂白骨幡，走马擒将。姜子牙东伐纣，兵阻临潼关，卜金龙出战，死于非命。卜吉为父报仇，被邓昆、芮吉斩首。姜子牙封神时，卜吉被封为"天杀星"。

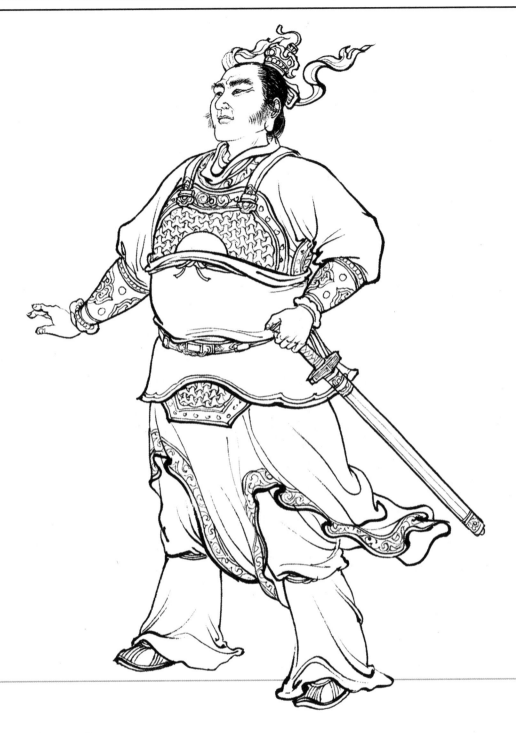

吉 立

　　闻太师徒弟之一。《封神演义》第三十六回《张桂芳奉诏西征》记载："欲点兵追赶，去之已远，随问徒弟吉立、余庆。"

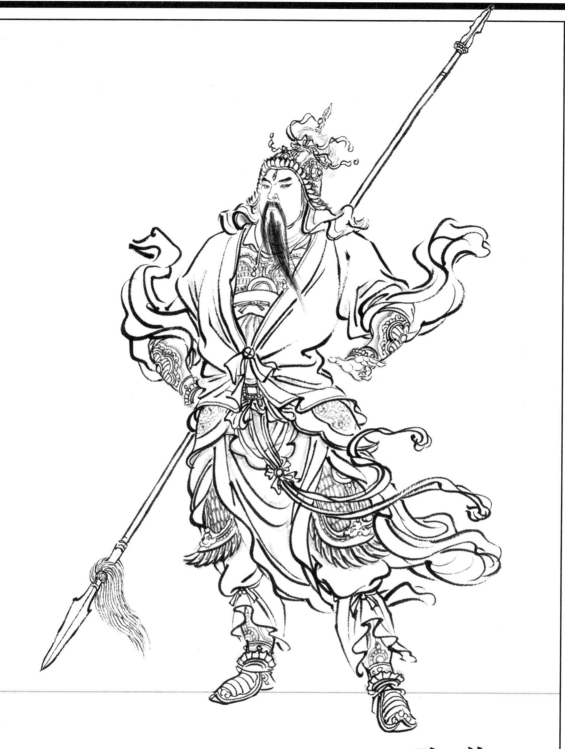

马善

　　同温良在白龙山占山为王。相貌奇异，有三只眼，乃灵鹫山元觉洞燃灯
道人洞中琉璃灯焰得道，修成人形。经申公豹挑唆，背周投商，助纣为虐。
后燃灯道人出山相助，将其收服。

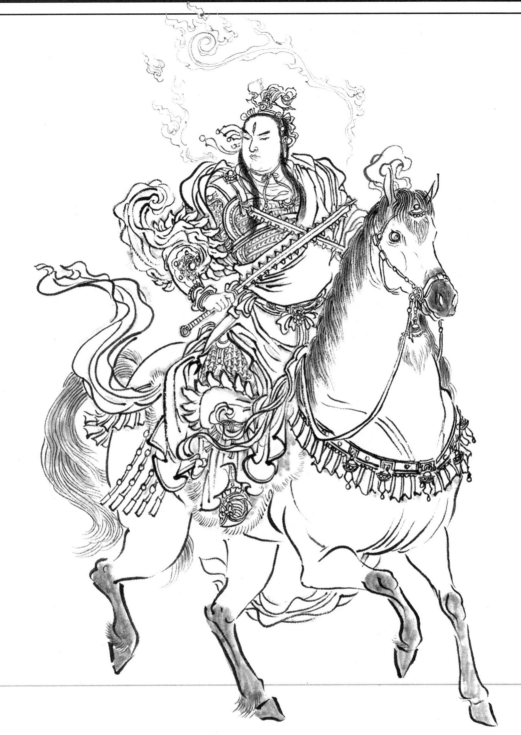

温 良

面如蓝靛，发似朱砂，三只眼，金甲红袍，骑红砂马，拎两根狼牙棒。
初与马善在白龙山据山为王。被杨戬、哪吒杀死。姜子牙封神时，温良被封
为太岁部"日游神"。

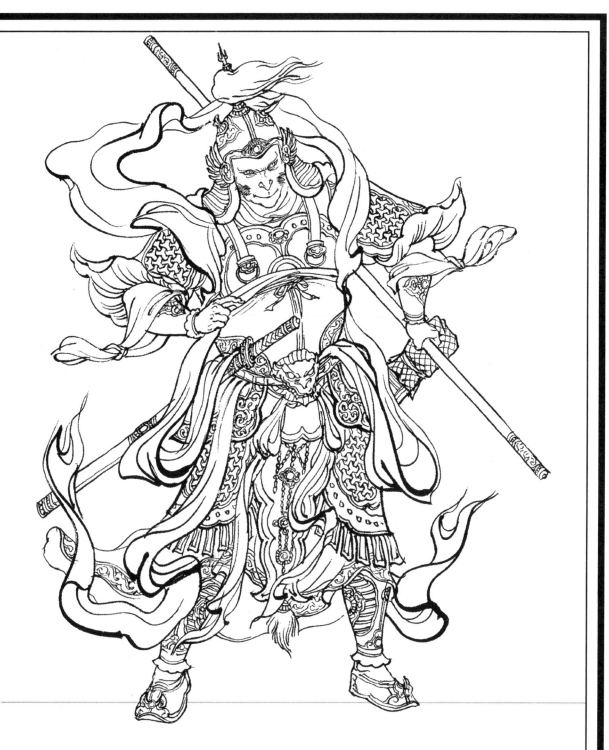

袁 洪

《封神演义》第八十七回《土行孙夫妻阵亡》记载："原来是梅山人氏，一名袁洪，一名吴龙，一名常昊。——此乃'梅山七圣'；先是三人投见，以下俱陆续而来。袁洪者乃白猿精也，吴龙者乃蜈蚣精也，常昊者乃长蛇精也。"

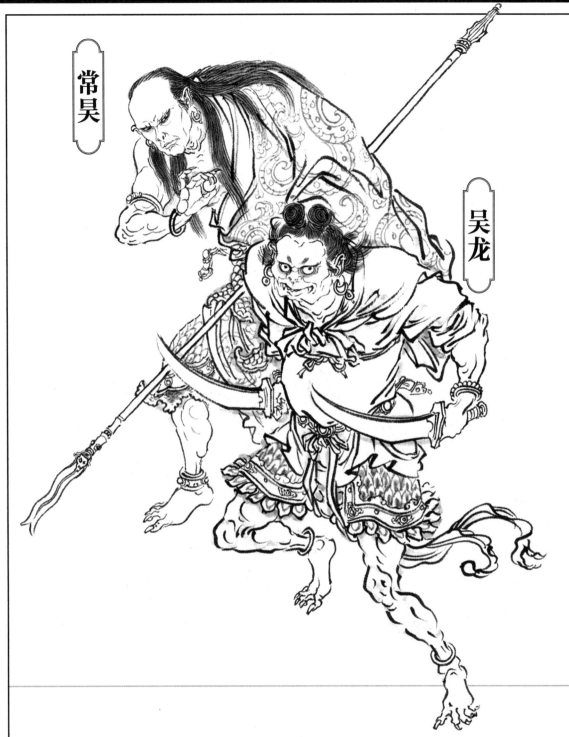

常昊

吴龙

常 昊 吴 龙

《封神演义》第八十七回《土行孙夫妻阵亡》记载："原来是梅山人氏，一名袁洪，一名吴龙，一名常昊。——此乃'梅山七圣'；先是三人投见，以下俱陆续而来。袁洪者乃白猿精也，吴龙者乃蜈蚣精也，常昊者乃长蛇精也。"

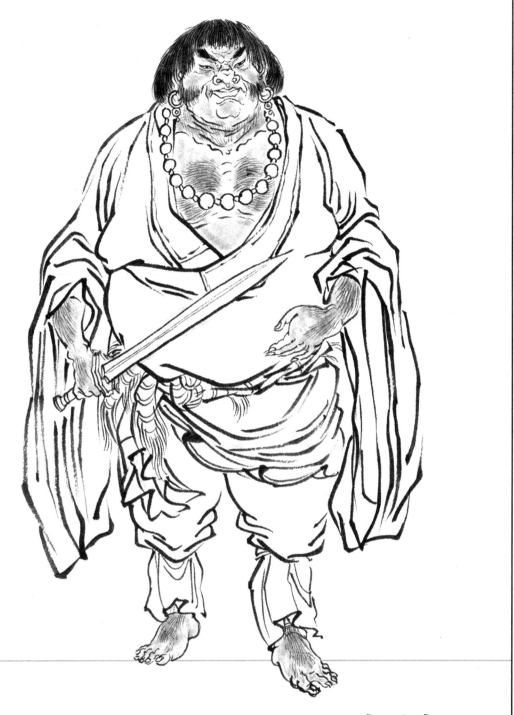

朱子真

　　梅山炼气士，乃山猪得道，修成人形。朱子真现出原形生吞了杨戬，自以为得胜，却不知杨戬乃阐教门人，有九转玄功，在朱子真肚里弄法，并将其杀死。姜子牙封神，封朱子真为"伏断星"。

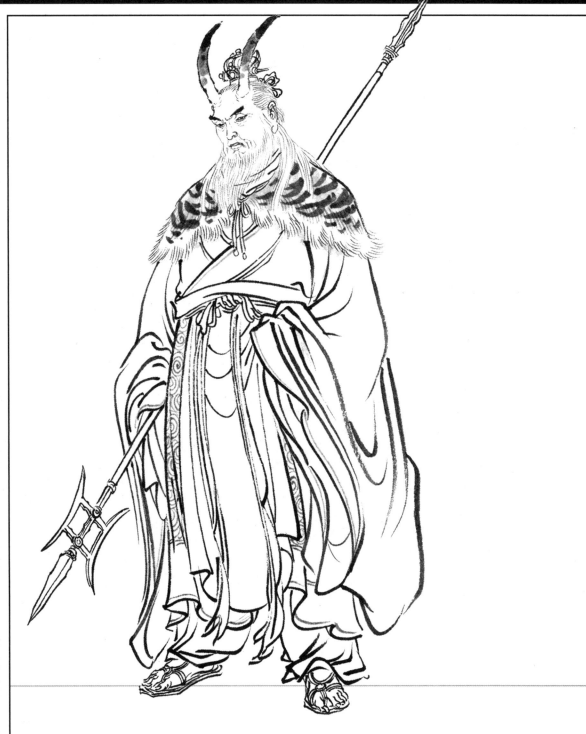

杨 显

　　梅山得道羊精，为"梅山七圣"之一。他在孟津投袁洪帐下效力，在战斗中被杨戬用照妖鉴识破其真相，后被杨戬用三尖刀斩为两段。姜子牙封神时，杨显被封为星部之神——"反吟星"。

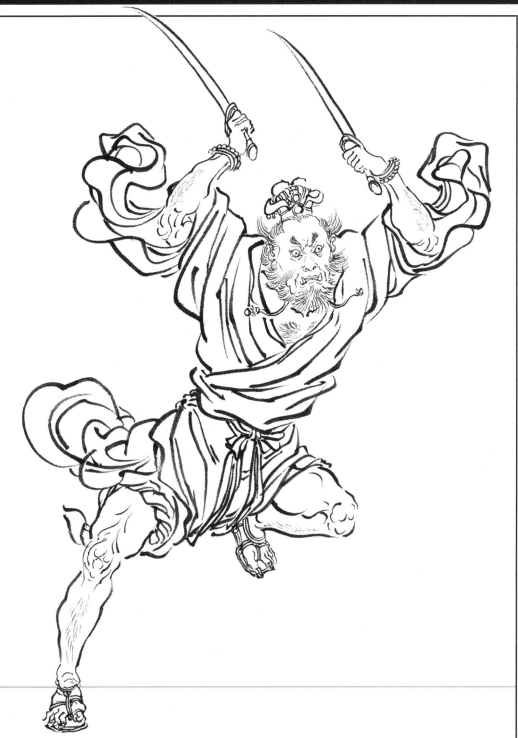

戴礼

　　"梅山七圣"之一，原为一狗精。当朝歌危在旦夕时，他与梅山其余六怪先后下山应召，前往阻击周军。他施左道之术打败哪吒，后被杨戬祭起哮天犬咬住，一刀斩于马下。姜子牙封神时，戴礼被封为"荒芜星"。

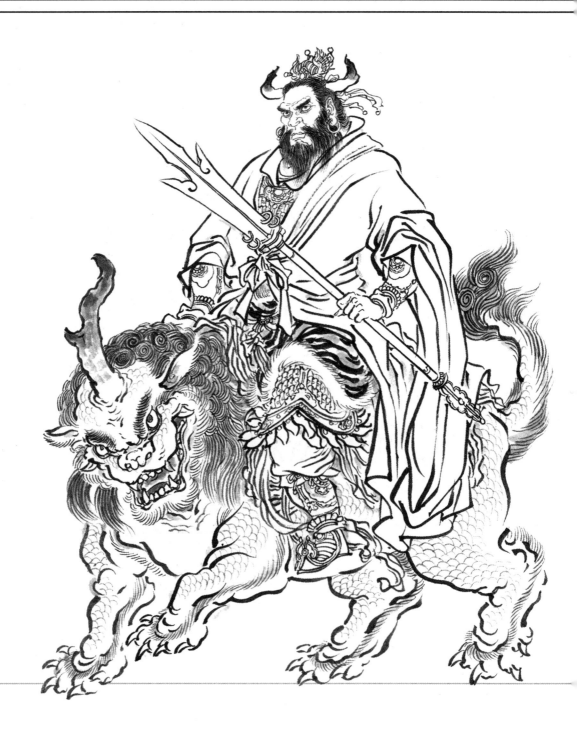

金大升

　　《封神演义》第九十二回《杨戬哪吒收七怪》记载："见一人身高一丈六尺，顶生双角，卷嘴，尖耳，金甲红袍，全身甲胄，十分轩昂，戴紫金冠，近前施礼。袁洪问曰：'将军高姓？大名？'来将答曰：'末将姓金，双名大升，祖贯梅山人氏。'"

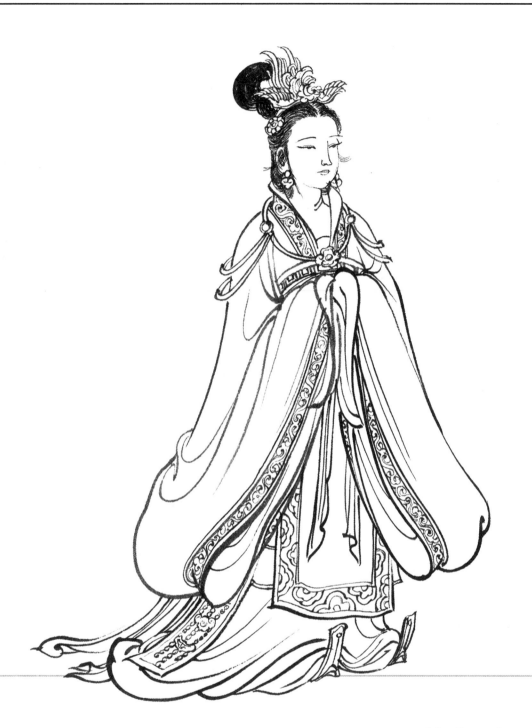

姜皇后

　　东伯侯姜桓楚之女，纣王之后。纣王纳妖妃妲己，妲己嫉恨姜皇后，乃设计陷害，纣王听信妲己之言，姜皇后遂被剜去二目、炮烙双手，惨遭杀害。后姜子牙封她为"太阴星"。

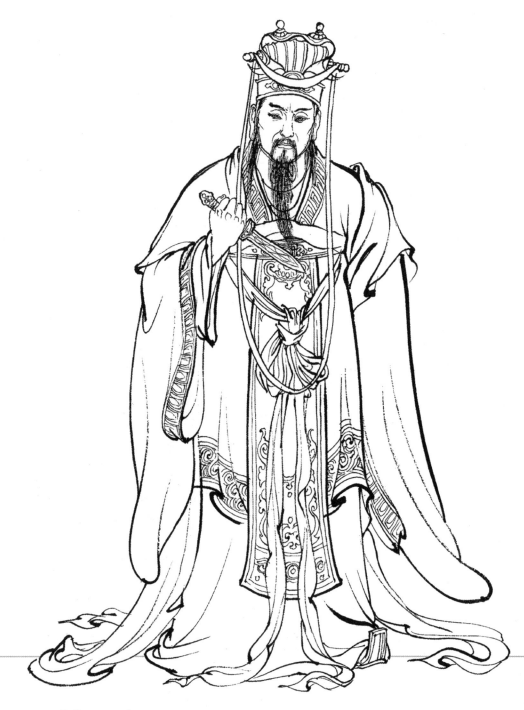

比干

　　纣王叔父，因屡次进谏纣王，妲己怀恨在心，说要一玲珑心方可医好自己的病。比干将护脏符水饮入腹中，遂自剖腹剜心却不死。遇一卖菜妇人，便问："人若是无心，如何？"妇人说："人若无心，即死。"比干听后暴毙。

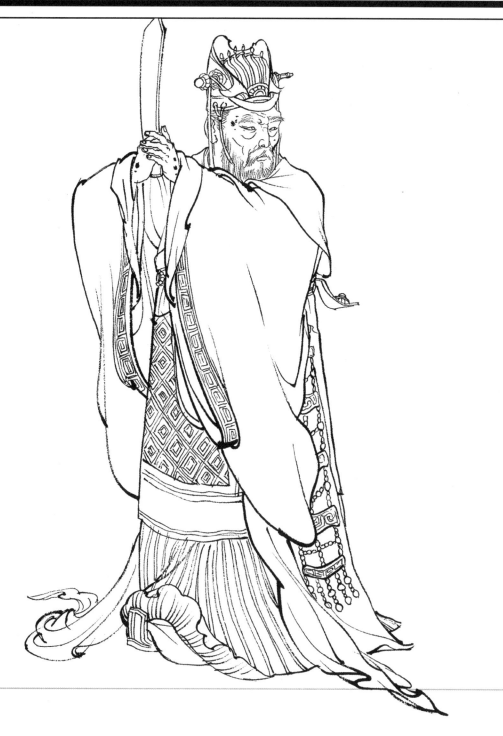

商 容

　　本为成汤三朝元老重臣，纣王相。纣王不修仁政，荒淫暴虐，商容直言
进谏，但纣王不为所动，其遂告老返乡。殷郊逃至东鲁路过商容府，商容闻
之不忍坐视，乃返朝歌力谏纣王。后撞死在九节殿上，以身死节。

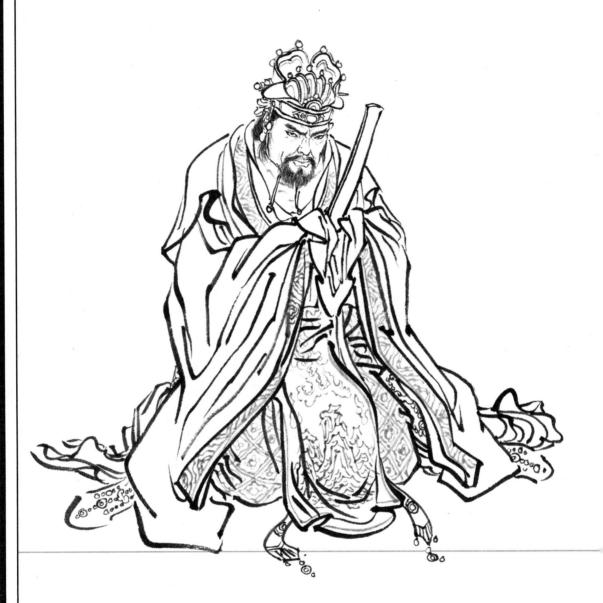

梅 伯

 本为商纣大夫，三朝老臣。只因纣王宠信妲己，败坏朝纲。太师杜元铣谏君获罪，梅伯进宫直谏，纣王大怒，妲己献上一计，着选"炮烙"之刑，梅伯一时间气绝身死，化作灰烬。后来姜子牙封神，封梅伯为"天德星"。

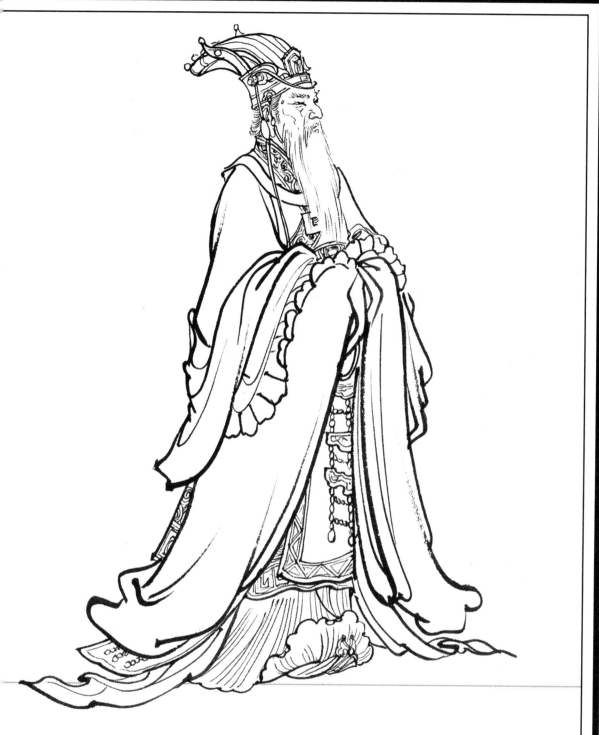

姜桓楚

商纣重臣，居东伯侯之职，纣王四大诸侯之首，其女即姜皇后。因皇后与妖妃妲己有隙，妲己设计陷害，言东宫姜娘娘与其父共谋造反，纣王信其言，令人将其杀害。姜子牙封神，姜桓楚被封为"帝车星"。

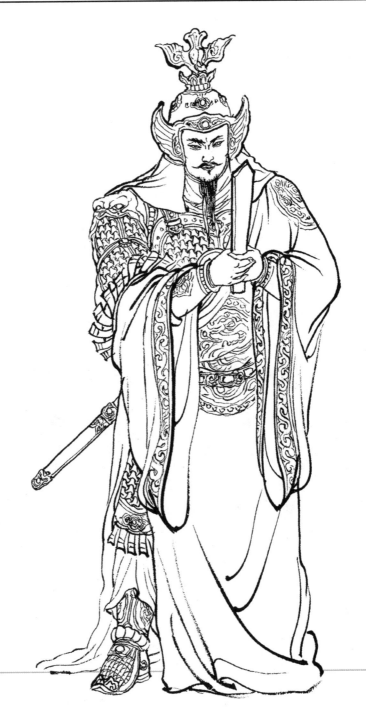

姜文焕

　　东伯侯姜桓楚之子。《封神演义》第七回《费仲计废姜皇后》记载："他的父亲乃东伯侯姜桓楚，镇于东鲁，雄兵百万，麾下大将千员；长子姜文焕又勇贯三军，力敌万夫。"

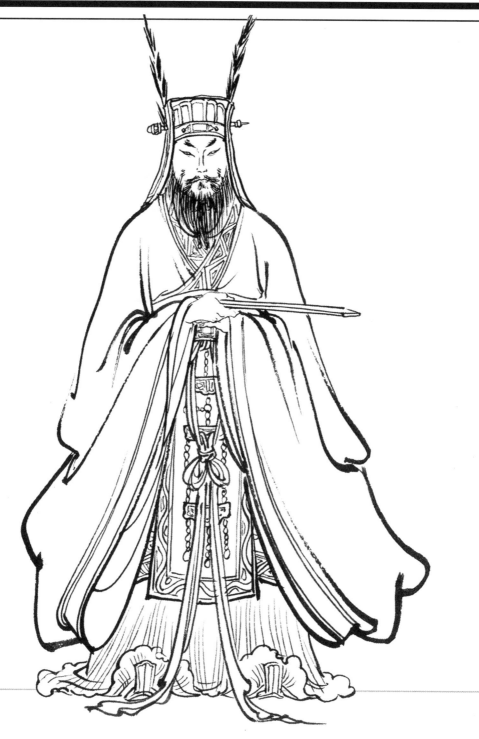

鄂崇禹

《封神演义》第一回《纣王女娲宫进香》记载："有四路大诸侯率领八百小诸侯：东伯侯姜桓楚，居于东鲁，南伯侯鄂崇禹，西伯侯姬昌，北伯侯崇侯虎。"

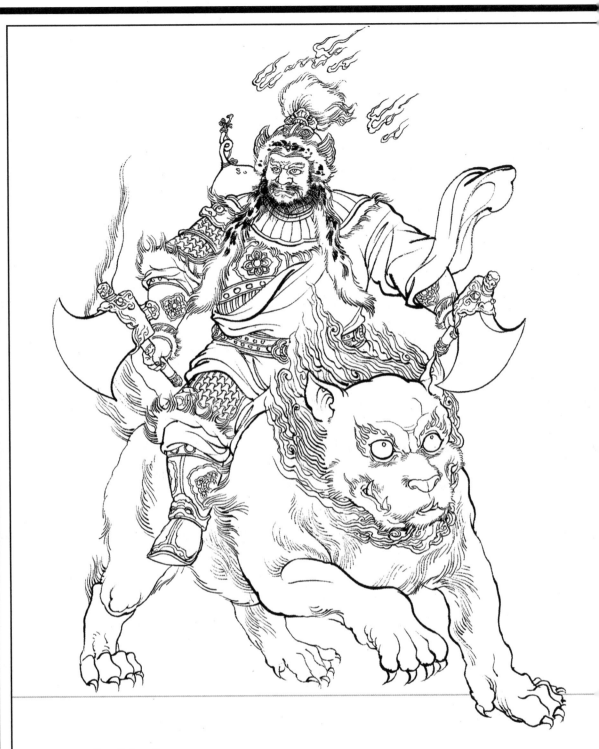

崇侯虎

　　商纣时的北伯侯。冀州侯苏护反商时，他受命征伐。此人贪鄙暴横，心如饿虎。他蛊惑纣王，广兴土木，陷害大臣，荼毒百姓，就连三尺之童也切齿痛恨。最后，姜子牙设计将其斩首。

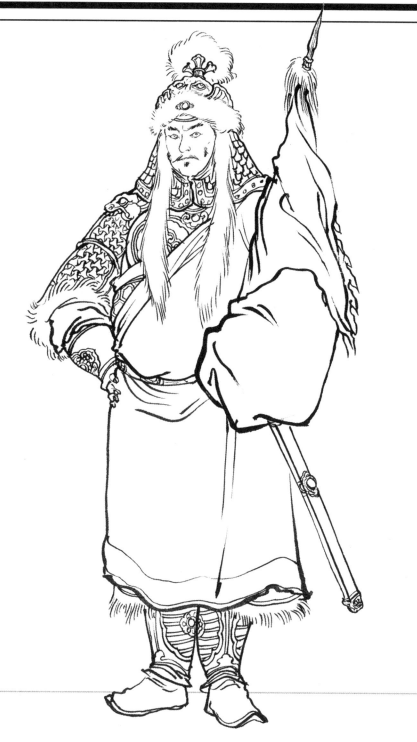

崇应彪

　　殷商北伯侯崇侯虎之子。文王姬昌重返西岐，崇应彪随父亲崇侯虎攻打西岐，战败，被崇黑虎擒获献于西岐发落，父子二人皆被斩首示众。姜子牙归功封神，封崇应彪为斗部"九曜星官"。

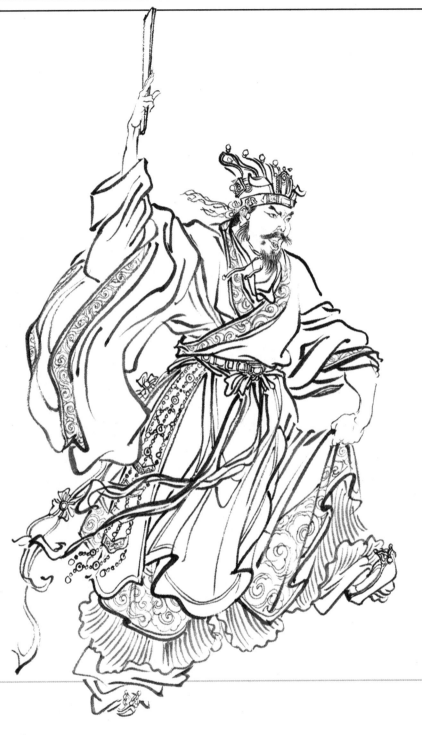

胶鬲

　　官居上大夫。《封神演义》第九回《商容九间殿死节》记载："不一时，亚相比干、微子、箕子、微子启、微子衍、伯夷、叔齐、上大夫胶鬲、赵启、杨任、孙寅、方天爵、李烨、李燧，百官相见。"

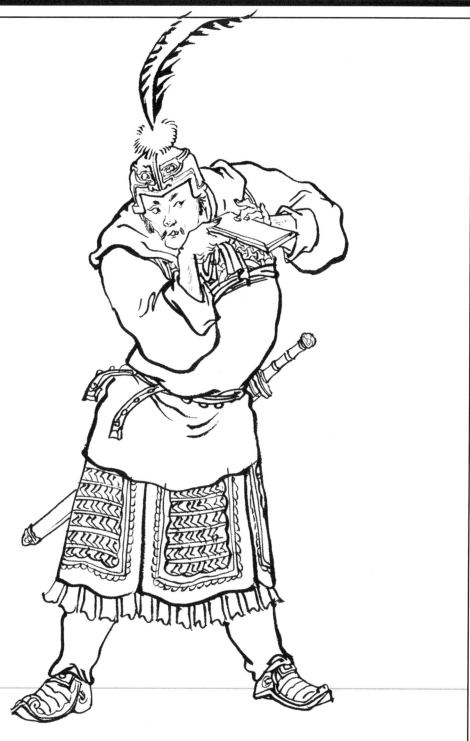

殷破败

　　纣王殿下大将军。西周武王征伐商，兵临商都朝歌城下，城内兵微将寡，城池失陷在即，殷破败请命出城，至周兵军营，劝说武王退兵，被东伯侯姜文焕怒而斩之。姜子牙封神，殷破败被封为"小耗星"。

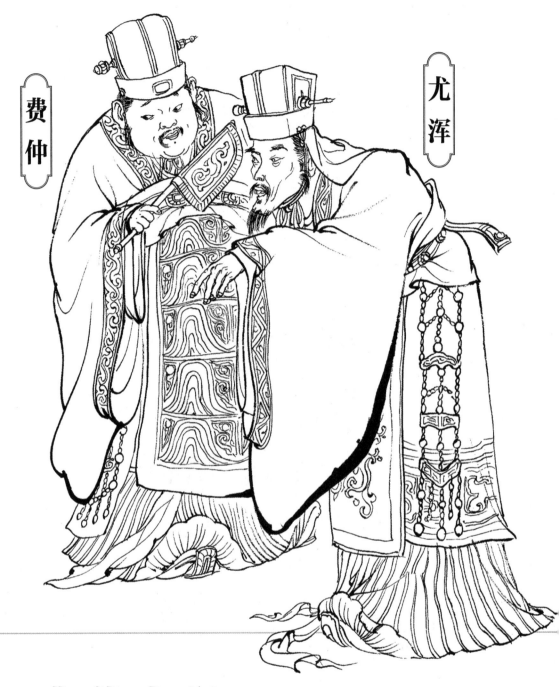

費仲

尤浑

费仲尤浑

　　二人为纣臣，皆为迎奉拍马、进谗诌媚、狐假虎威、欺下瞒上之人，然却甚得纣王宠爱，陷害无数忠良，后被姜子牙祭台、祭山。姜子牙封神，费仲被封为"勾绞星"，尤浑被封为"卷舌星"。

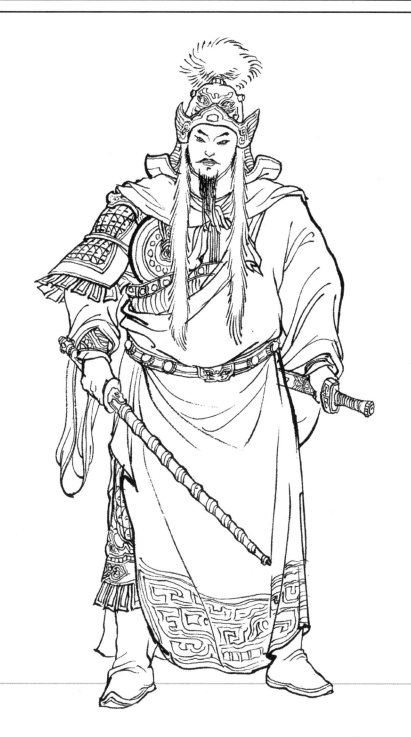

崇黑虎

　　本为崇城侯，姜子牙伐纣，崇黑虎与金兰之交黄飞虎、崔英、闻聘、蒋雄诸将合战张奎，被张奎仗神兽杀害。后姜子牙封神，五人被封为"五岳大帝"，崇黑虎被封为"五岳"之一——"南岳衡山司天昭圣大帝"。

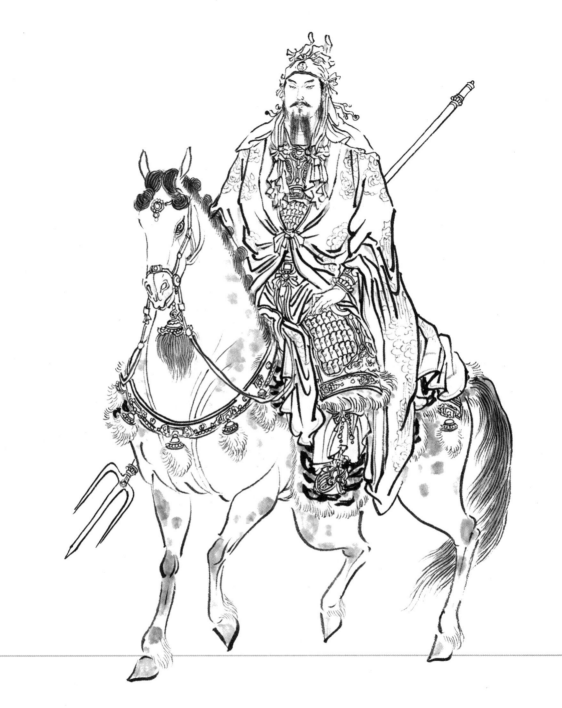

闻 聘

　　与崔英、蒋雄同在飞凤山为王。三人随黄飞虎归周。姜子牙伐纣，闻聘
随军出征，在渑池与商守将张奎相遇，为张奎的左道之术所害。姜子牙封神，
封闻聘为"中岳嵩山中天崇圣大帝"。

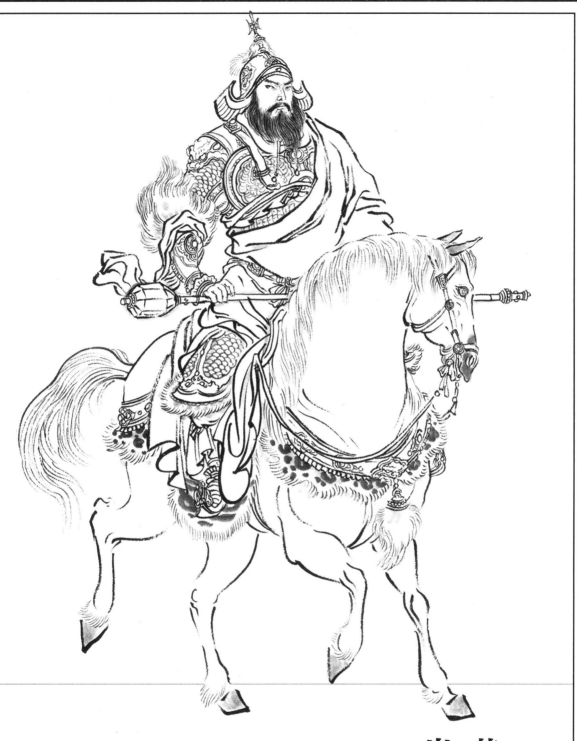

崔 英

与蒋雄、闻聘同在飞凤山为王。姜子牙伐纣，蒋雄等五人共战张奎。张奎之妻高兰英施其法术，射中崔英眼睛，崔英被张奎杀死。姜子牙封神时，崔英被封为"北岳恒山安天玄圣大帝"。

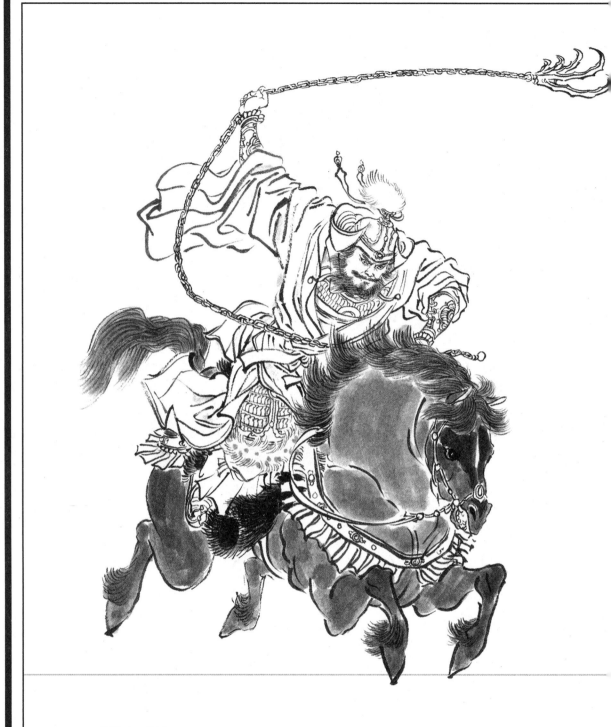

蒋 雄

　　与崔英、闻聘同在飞凤山为王。姜子牙伐纣，蒋雄等五人共战张奎。张奎之妻高兰英施其法术，从红葫芦中祭出四十九根太阳金针，射中蒋雄眼睛，蒋雄遂被张奎杀死。姜子牙封神时，蒋雄被封为"西岳华山金天愿圣大帝"。

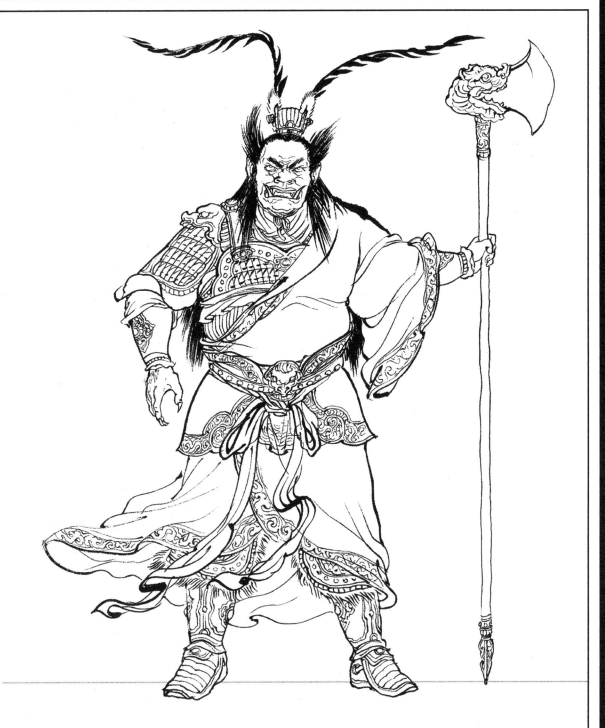

邓 忠

与辛环、张节、陶荣结为异姓兄弟，占山为王。商太师闻仲兵伐西岐，途经青龙关黄花山，恰遇邓忠等四人，施法术将其收服麾下。闻仲兵败绝龙岭，邓忠被哪吒杀死。姜子牙封神，封邓忠为雷部二十四天君正神之一。

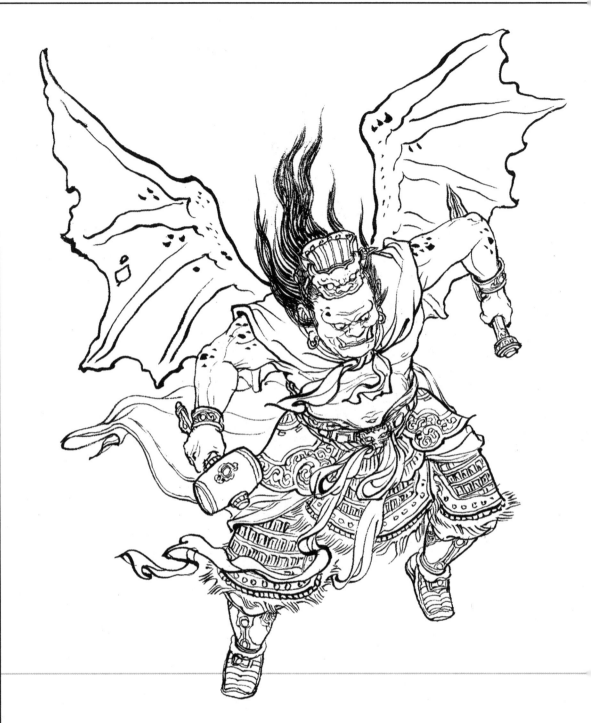

辛 环

 同邓忠、张节、陶荣在青龙关黄花山占山为王。商太师闻仲兵伐西岐途经此山，恰遇辛环等四人，便施法收服麾下。辛环胁下有一双肉翅，能飞空杀人，为闻仲多立战功。姜子牙封神，封辛环为雷部二十四天君正神之一。

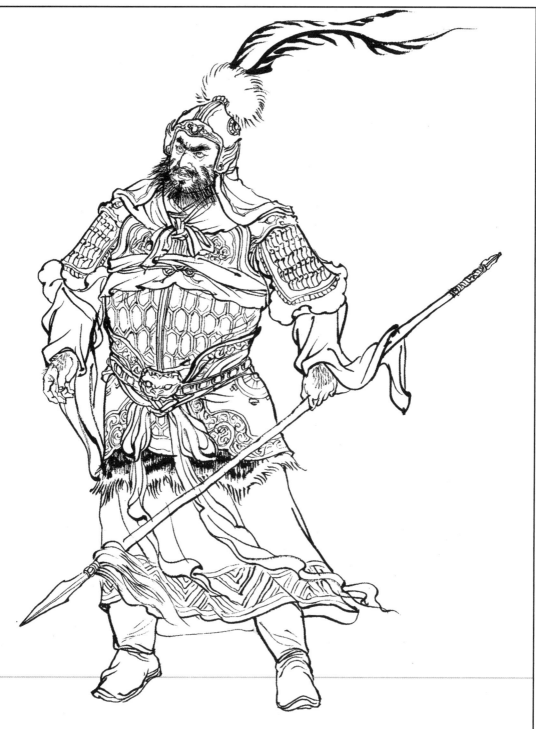

张 节

　　同邓忠、辛环、陶荣在青龙关黄花山占山为王。商太师闻仲兵伐西岐途经此山，恰遇张节等四人，施法将其收服麾下。后闻仲兵败绝龙岭，张节被黄飞虎刺死。姜子牙封神，封张节为雷部二十四天君正神之一。

陶荣

　　《封神演义》第四十二回《黄花山收邓辛张陶》记载："俺弟兄四人，结义多年，末将姓邓名忠，次名辛环，三名张节，四名陶荣。只因诸侯荒乱，暂借居此山，权且为安身之地，其实皆非末将等本心。"

高 明

　　本为棋盘山一桃树成精化为人形，与棋盘山柳鬼高觉之根盘根错节绵延三十余里，吸天地灵气，集日月精华而成。后被姜子牙以打神鞭击杀。（1里 =0.5 千米）

高 觉

　　本棋盘山一柳鬼，与高明下山至孟津纣军袁洪营中以阻周兵东征。周将不能胜。姜子牙令人至棋盘山挖其根，打坏其所托之鬼使泥胎，使其千里眼变瞎、顺风耳变聋，而后除之。

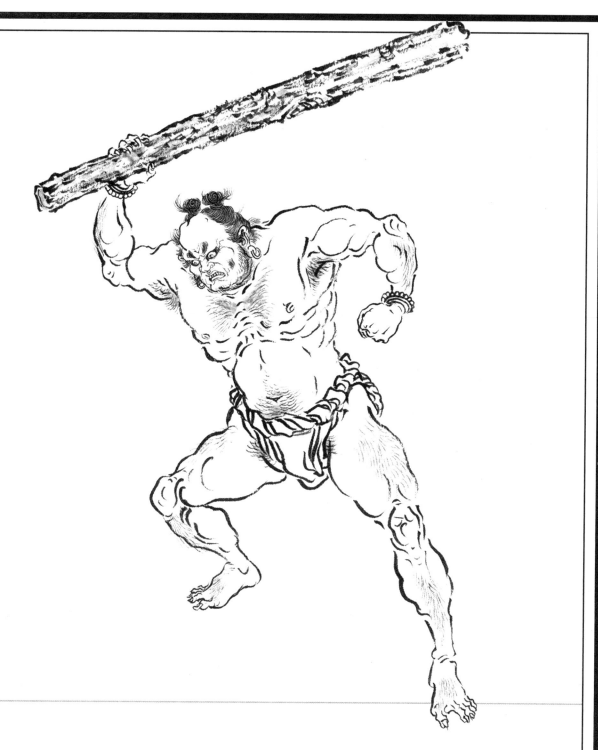

邬文化

　　商纣将官，乃一巨人，身高数丈，恍似金刚，顿餐只牛，力能陆地行舟。
在孟津"梅山七怪"袁洪帐下听用。姜子牙以火箭火炮困烧邬文化，邬不能逃，
化作灰烬。姜子牙封神，邬文化被封为"力士星"。

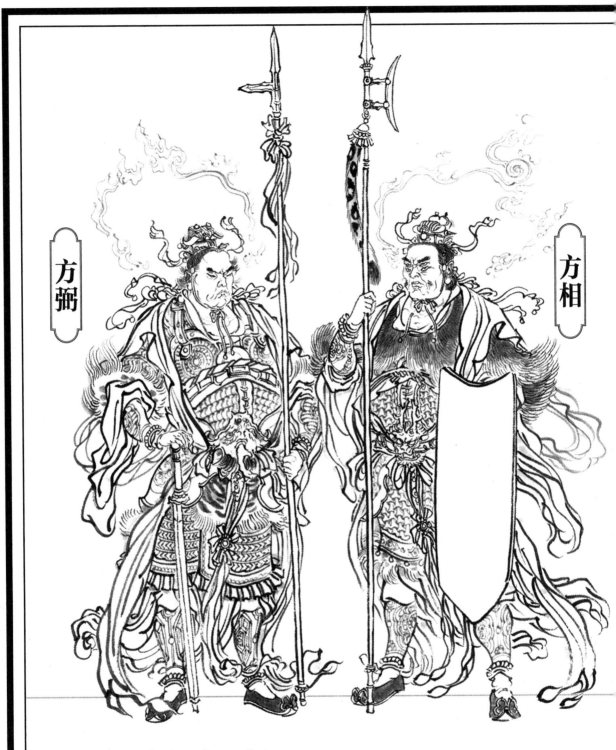

方弼

方相

方 弼 方 相

　　两人皆为镇殿大将军。《封神演义》第八回《方弼方相反朝歌》记载："众人看时，却是镇殿大将军方弼、方相兄弟二人。"

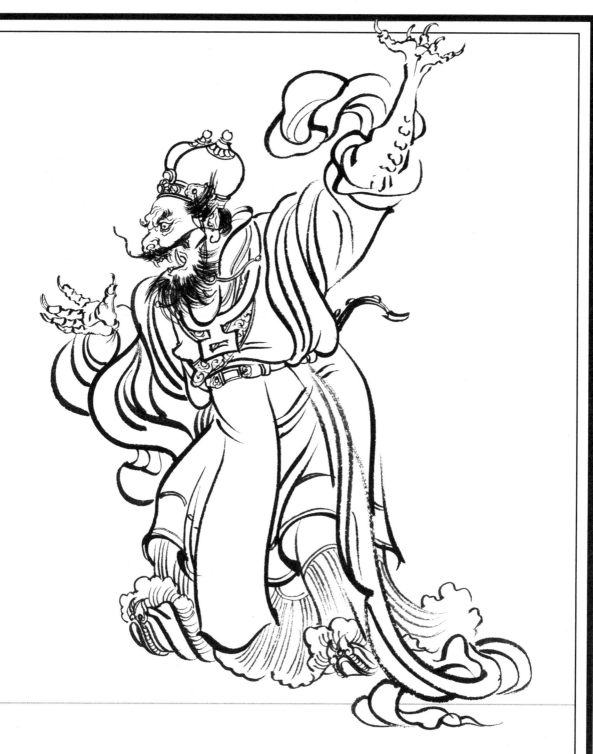

南海龙王

《封神演义》中南海龙王名敖明。《封神演义》第十三回《太乙真人收
石矶》记载："四海龙王敖光、敖顺、敖明、敖吉正看间"。

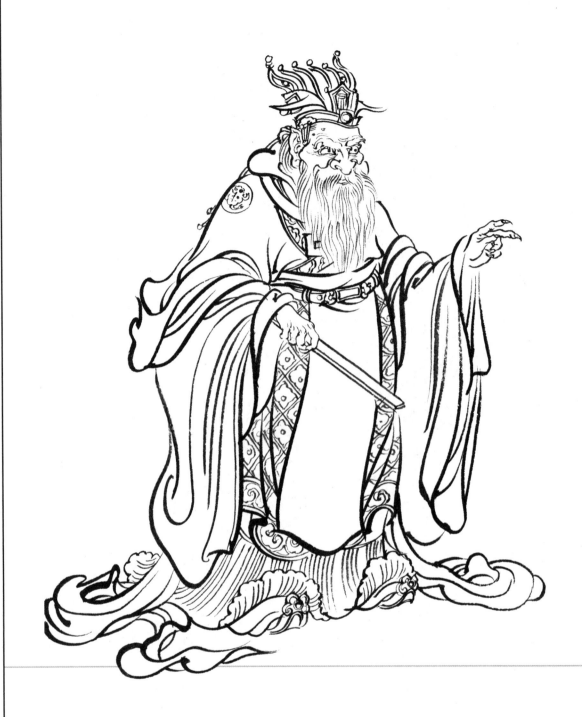

东海龙王

　　名敖光，乃是"四海龙王"之首，居于东海水晶宫。《封神演义》第十二回《陈塘关哪吒出世》记载："不说那哪吒洗澡，且说东海敖光在水晶宫坐，只听得宫阙震响，敖光忙唤左右。"

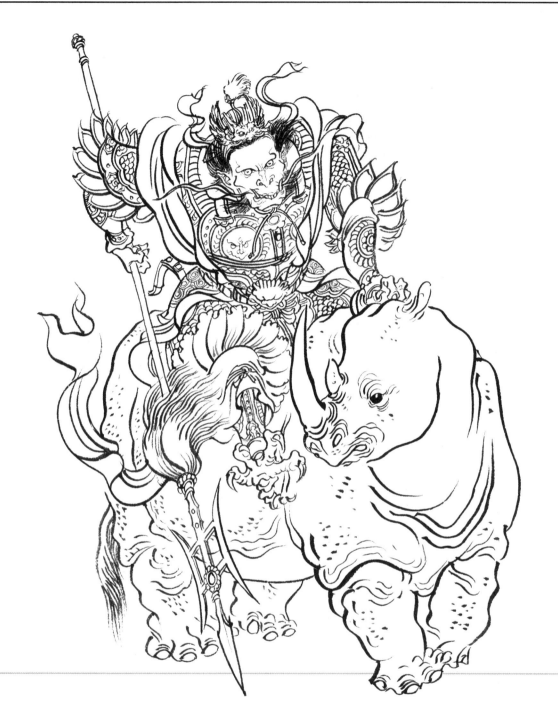

敖丙

　　东海龙宫三太子，父亲为东海龙王敖光，兵器为一柄方天画戟，坐骑为避水兽。被哪吒打死并扒皮抽筋，后魂归封神台。最终姜子牙归国封神，敖丙被封神为"华盖星"。

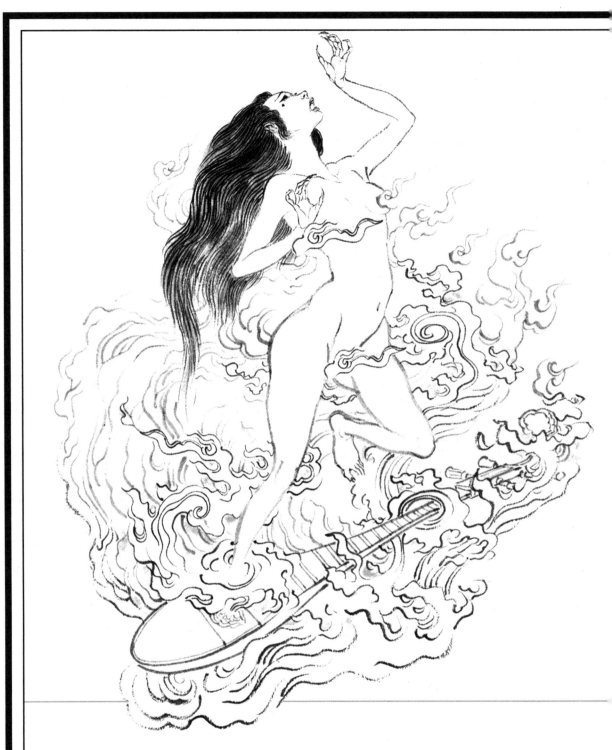

琵琶精

　　《封神演义》第一回《纣王女娲宫进香》记载："这三妖一个是千年狐狸精，一个是九头雉鸡精，一个是玉石琵琶精，俯伏丹墀。"

胡喜媚

　　本乃一九头雉鸡精，奉女娲之命颠覆殷商纣王的江山。妲己入宫后，又惑纣王纳胡喜媚为妃，她与妲己共侍纣王，并互相勾结残害宫人，干尽坏事。

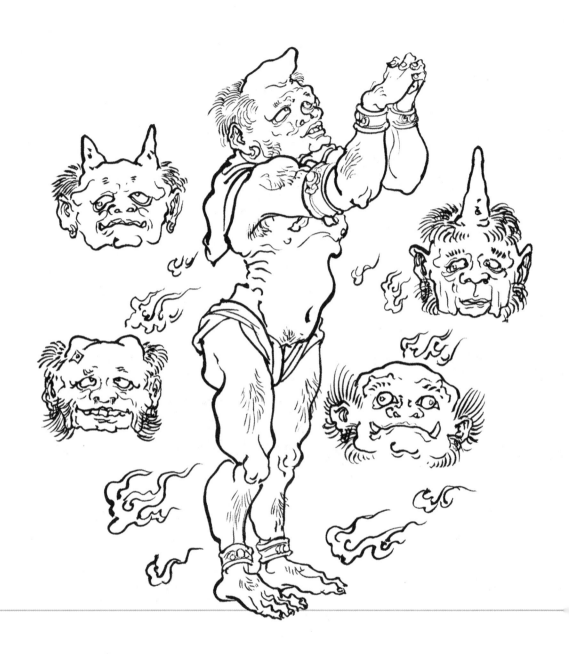

五路神

　　《封神演义》第三十七回《姜子牙一上昆仑》记载："五路神同柏鉴领法旨，在岐山造台。"

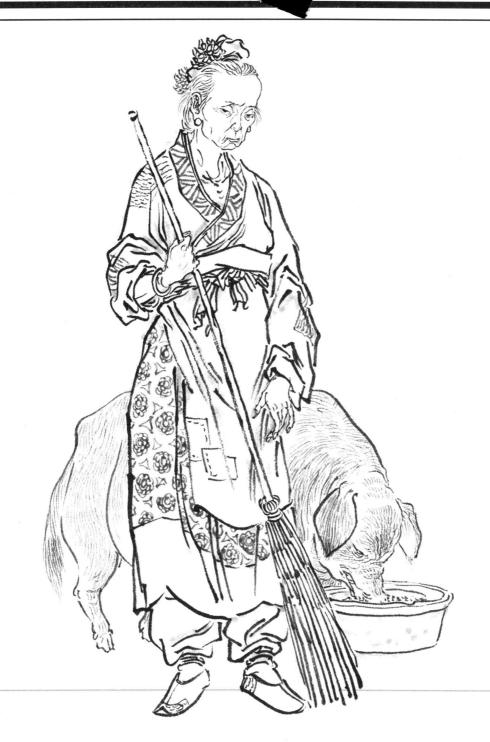

马 氏

　　姜子牙之妻。马氏以为姜子牙是无能之辈，遂与姜子牙和离，后嫁乡村田户张三老。姜子牙伐纣功成，位极人臣。马氏闻之，追悔不及，羞愧难当，悬梁自缢而死。姜子牙封神，封马氏为"扫帚星"。